主編：張志鴻

金文書法集華

閻焯生題

十

河南美術出版社·鄭州

導　讀

■ 金文指鑄造和鑿刻在銅器上的銘文，主要以商周青銅器銘文爲主。因青銅是銅和錫的合金，周代以前把銅稱之爲金，因此金文也被稱爲吉金文字；又因青銅器禮器以鼎爲代表，樂器以鐘爲代表，故金文又稱鐘鼎文。在書法中一般又稱爲大篆或籀書。

■ 金文銘文的產生和發展，與青銅器鑄造技術和文字的發生發展有著密切的關係。金文銘文從商代早期產生，經過商代晚期的簡銘到西周時期的長銘期，至戰國晚期逐漸衰落，大約經歷了千餘年的發展變化。目前已知有銘文的商周青銅器約一萬七千件左右，多係王室、貴族於祭祀、饗宴等場合所使用的禮器，銘文內容涉及政治、經濟、軍事、地理、天文、曆法、教育、音樂等衆多方面。銘文的格式約有徽記、祭辭、冊命、訓語、記事、追孝、約劑、律令、媵辭、樂律、物勒工名和符、節、詔令等十二個類別。

■ 金文書法不僅是中國藝術的瑰寶，更是學習和研究中國書法演變過程的重要資料。商代到春秋時期的銘文，一般先以毛筆書寫，再按照原本刻出銘文模型，然後翻範鑄造而成。因其精湛的技術，故而銘文字迹大致都能夠在相當程度上體現出書寫的筆意和特徵，而戰國和秦漢時期的銘文，大都爲鑿刻而成。金文書法因時代和地域的差別，形成衆多的體係和風格。其體係和風格以周秦一脉爲正統，東南各國爲奇變。

■ 商代的金文書法風貌，字形結構嚴謹，字形趨長方，象形程度較高，筆畫有肥筆現象。用筆勁遒美，章法疏密有致，每篇都有自己的風韻。大致可以分爲兩類風格，一類風格是筆勢雄健，形體豐腴，筆畫的起止多顯鋒芒，間用肥筆，以《小臣艅犀尊》爲代表，另一類風格則是筆畫多挺直，不露或少露鋒芒，肥筆甚少，形體瘦勁，遒美挺拔，以《戍嗣鼎》爲代表。

■ 西周時期是金文的鼎盛時期，書法風格總體上是朝著規整方向發展，最後達到成熟。西周初期的銘文書風秉承商餘緒，由於對禮制的大力提倡，書史的長篇銘文急劇增加，這就直接促進了金文書法的發展。西周早期金文書法總的形態是清秀雋美，筆道首尾出鋒，有明顯的波磔，其結體嚴謹精致、行款章法自如。西周早期的書法風格約有三類。第一類風格是瑰異凝重。用筆起止不露鋒芒，多用肥筆，體勢凝練奇古，雄偉挺拔，因字立形，和諧得體。以《大盂鼎》《康侯簋》《何尊》爲代表。第二類風格是雄奇恣放。多用肥筆，波磔明顯，在一篇銘文中相同的字寫法多不雷同，在其提捺、字形結構大小等方面著意進行變化。或遒勁中略帶華麗，行氣舒暢自由，或書寫率意，不受常規嚴謹格局的束縛。以《作册大方鼎》《召卣》《保卣》爲典型代表。第三類風格是質樸平實。這類風格在西周早期爲數不多，但它樸素大方，書寫便捷，代表了書法演變的方向。《利簋》和《天亡簋》最富有代表性。

■ 西周中期，中國進入了以『禮樂』文化爲標志的時代，青銅器的功用不僅用來盛物，更多的是地位與權力的象徵。西周中期金文書法的演變開始向著書寫便捷的方向發展，字形已有較大的簡化和線條化。西周中期之初許多銘文選保留著肥筆和首尾出鋒的現象，中段以後則完全脫離了早期的端嚴持重和凝重謹，字形結構呈加長趨勢，用筆已少波挑，肥筆很少出現，筆畫粗細均勻圓潤，章法佈局完滿規整。西周中期金文書法約分爲三類。第一類風格用筆舒展自然，肥筆依稀可見，字形結構仍有早期的特點，而西周早期的瑰異雄奇氣象已然消失。第二類風格質樸端莊，筆畫無波磔、兩端似圓箸，字形結構樸實遒美，筆勢圓潤厚實，章法疏朗整齊。這是西周中期最爲流行的書體風格，一直沿用到春秋中期。以《大克鼎》、《師虎簋》《史牆盤》《永盂》等其表率。第三類風格字形結構寬舒，筆致自由疏放，行氣自由疏放，以《十五年趄曹鼎》爲代表。第二類風格筆致勁健，筆勢勻致圓潤，是金文書法最成熟的形態。

■ 西周晚期金文書法日趨規範，書法風格亦可分爲三類。第一類風格字形結構和諧優美，書寫自然，筆勢勻稱，以《毛公鼎》《虢簋》《虢鐘》最爲著稱。第二類風格筆致勁健，

■ 春秋戰國時期，禮崩樂壞，王室衰微，列國興起。這一時期的青銅器主要是各諸侯國及各國內卿大夫所制，金文書法的形式與風格均表現出鮮明的地域性，從而形成了前者所未有的豐富多彩的局面。西方的秦國直承周脉，金文書法風格有濃厚的宗周色彩。字形結構趨向方正瘦勁，書寫便捷，同時具有實用性和觀賞性，《秦公簋》與《秦公鐘》即是這一書風的典型代表。關東諸國則沿用西周晚期的體係，變化較少。

■ 春秋晚期到戰國前期是社會大動蕩大轉變時期，在學術上出現了百家爭鳴的局面，此時的金文書法也異體朋興，千姿百態，蔚爲大觀。黃河中下游的齊、魯、中山、徐、許等國盛行修長的體，文字繁簡并用，書法清新秀麗，以《齊侯鎛》《王孫遺者鐘》爲代表。筆致瘦硬，兩端纖銳如針者，以《陳曼簠》，形體修長，修飾有度，犀利雋美者，如《中山嚳王鼎》與《中山嚳王壺》爲代表。南方諸國也曾流行修長的書體，但形成風格有所不同。筆畫弧曲，書寫松舒者，以《曾侯乙鐘》爲代表，字形修長，筆道剛勁，縱橫成行，工整雋秀者，以《蔡侯尊》《蔡侯盤》爲典範。春秋末年的鳥蟲書一直流行到戰國前期，奇詭多變，以《王子午鼎》爲極則。春秋晚期晋國的《欒書缶》爲錯金書，文字圓秀勁美，在春秋戰國金文中別具特色。

■ 本套叢書是以書法欣賞和學習研究爲目的編輯的金文書法拓片選本，集資料性、鑒賞性和實用性爲一體。共收入三十九種器物，選取金文書法八百四十九品，拓片一千零八十四張，基本按原大製版。所選取的金文拓片年代上自商代，下迄戰國，年代下限至秦以前，兼顧各個時期不同的書法體係和風格。同時多銘者，擇優選取字形結構、章法和風格有別的金文拓片版。金文拓片以器類爲綱，以時代先後排序。按器物用途和性質分爲食器、酒器、水器、樂器、兵器和雜器六個類別。每個類別中的器物名稱和對器物用途、起止時間和基本形制的簡要說明，以期對讀者學習和研究金文書法有所助益。

■ 書中所標注的時代，一般是大致的年代。銘文中不能釋讀的文字均以『□』表示；文字缺失或不明處加『□』標注。

參 考 書 目

《三代吉金文存》
《殷周金文集錄》
《商周青銅器銘文暨圖像集成》
《殷周金文集成（修訂增補本）》
《商周青銅器銘文選》
《西周青銅器分代史徵》
《殷周金文圖錄及釋文（增訂本）》
《新收殷周青銅器銘文暨器影彙編》
《中國書法全集》第二卷—商周金文
《中國書法全集》第三卷—春秋戰國金文
《中國考古學大辭典》
《中國文物大辭典》
《中國青銅器》

《殷周金文集成引得》
《殷周青銅器銘文研究》
《中國古文字導讀—商周金文》
《中國歷史年表》
《中國歷史紀年表》
《古文字類編（增訂本）》
《古文字釋要》
《齊文字編》
《新見金文字編》
《中華字海》
《王力古漢語字典》
《古代漢語詞典》
《古文字通假字典》

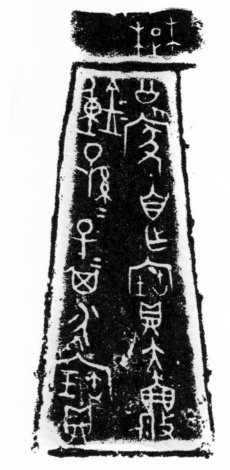
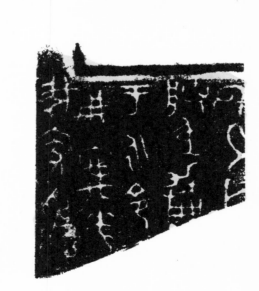

楚公豪鐘　西周中期

銘文二行　一四字（重文二）

【釋文】

楚公豪自乍（作）寶大龢（林）鐘，孫孫子子其永寶。

通录鐘　西周晚期

銘文六行　二二字

【釋文】

受（授）余通录（禄）庚（康）
□，屯（純）右（祐）廣啓
朕身，勵
于永令（命），
用寵光我
家，受。

楚公逆鐘　西周晚期

銘文四行　三九字

【釋文】

□師身，孫子其永寶。
□舌屯，公逆其萬年又（有）壽，
夜雷鎛，釆（厥）名曰身恤爲
隹（唯）八月甲申，楚公逆自乍（作）

兮仲鐘　西周晚期

銘文六行　二七字

【釋文】

兮仲乍（作）大營（林）鐘，
其用追孝于皇考
己（紀）伯，用侃
喜前文人，
子孫永
寶用享。

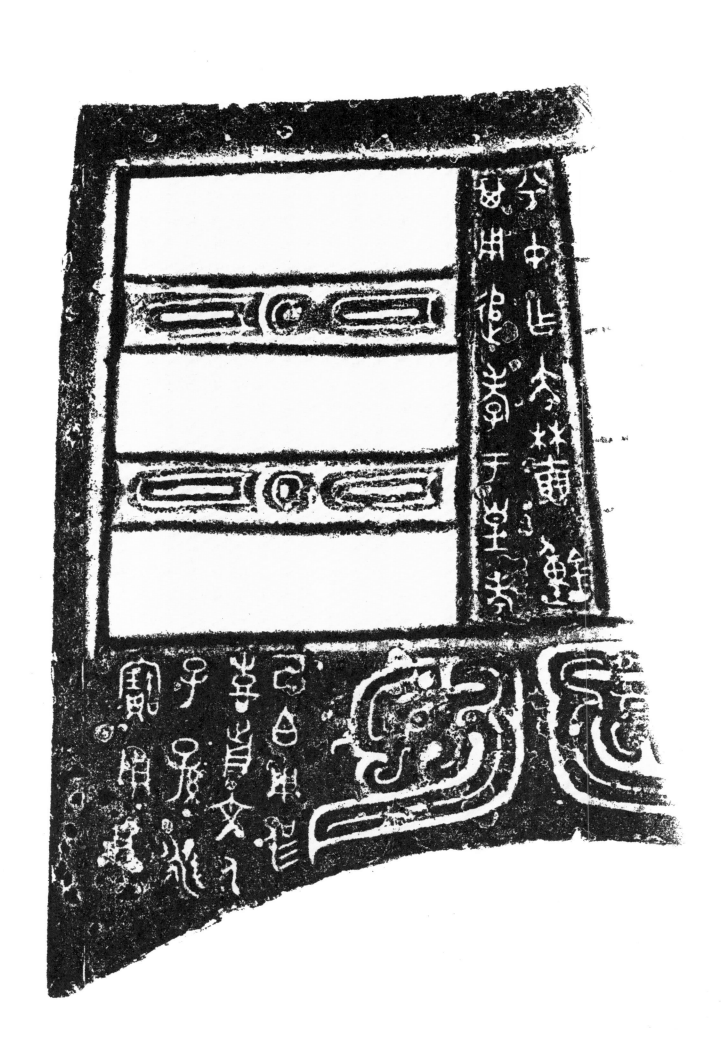

單伯昊生鐘　西周晚期

銘文七行　三三字（合文一）

【釋文】

單伯昊生（甥）曰：不（丕）顯皇
且（祖）剌（烈）考，迺匹之[先]王，爵（恭）
菫（勤）大令（命）、
余小子肇
帥井（型）朕
皇且（祖）考懿
德，用保奠。

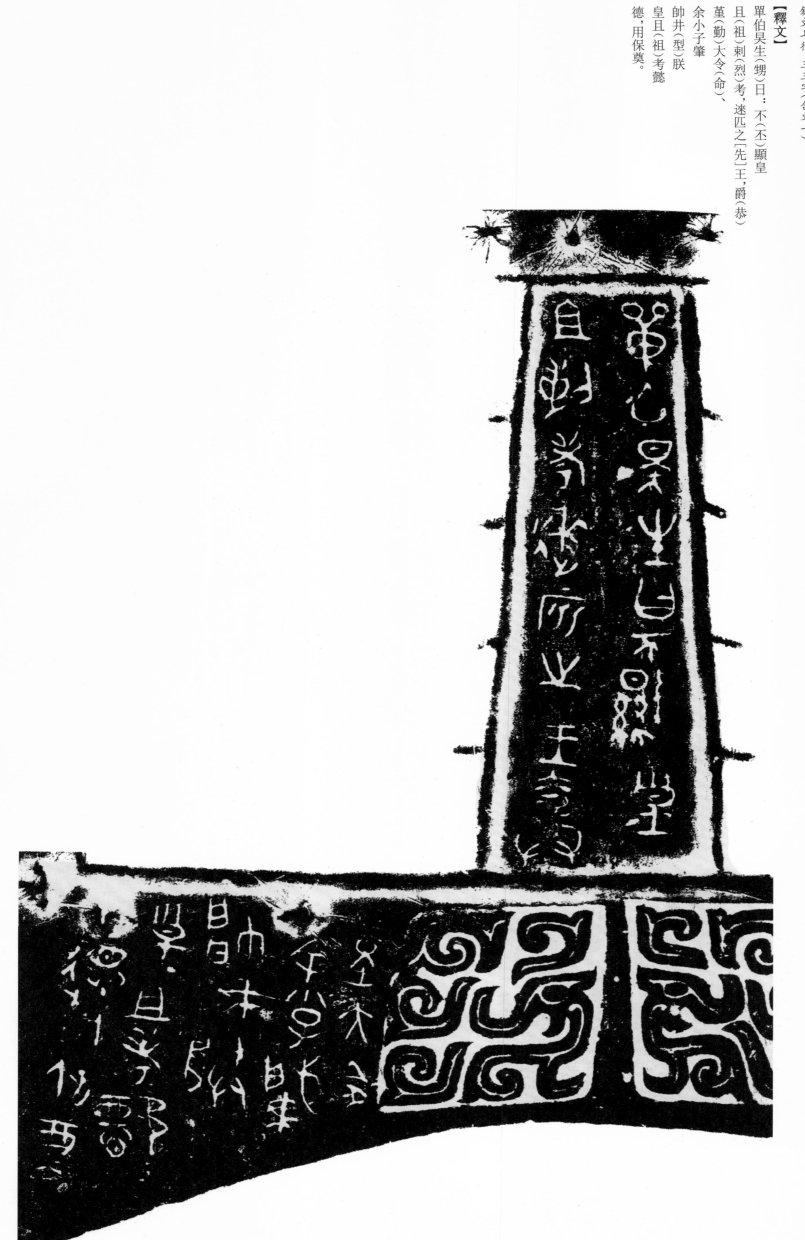

柞鐘　西周晚期

銘文六行　四五字（重文三）

【釋文】

佳（唯）王三年，四月初吉甲寅

仲大（太）師右（佑）柞，柞易（賜）載，朱黃（衡）、䜌（鑾）

銅（司）五邑佃人事，

其子子孫孫永寶。

① 揚仲大（太）師休，

用乍（作）大鑺（林）鐘，

唯王三年，四月初

吉甲寅，仲大（太）師右（佑）

柞，柞賜載，朱黃（衡）、䜌（鑾）、

② 司五邑佃人事，柞拜

手對揚仲大（太）師休，

③ 其子子孫孫永寶

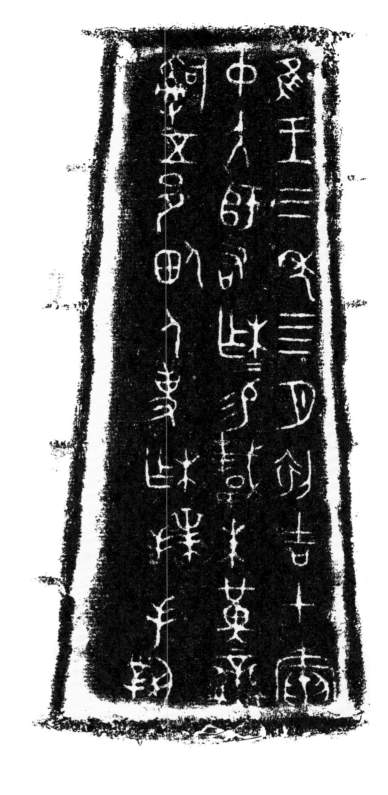

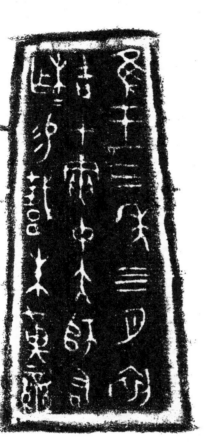

①

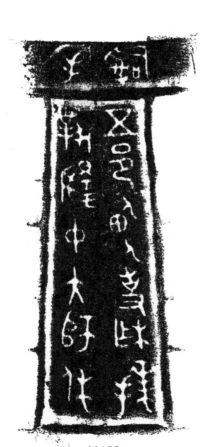
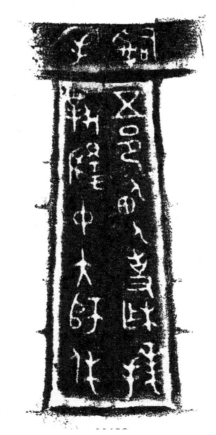

②

③
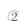

井人妄鐘　西周晚期

銘文七行　四一字（重文三）

【釋文】

井人妄曰：顯盂（淑）文且（祖）、
皇考，克盄卑（厥）德，皇屯（純）
用魯，永冬（終）于吉，妄不
敢弗帥用文且（祖）、皇考，

穆穆秉德，妄憲憲聖
爽，寰處。

處宗室，肄（肆）妄乍（作）龢
父大龢（林）鐘，用追考（孝）、追考（孝）
侃前文人，前文人其嚴在上，
豐豐彙彙，降余厚多福
無疆，妄
其萬年，
子子孫永
寶用享。

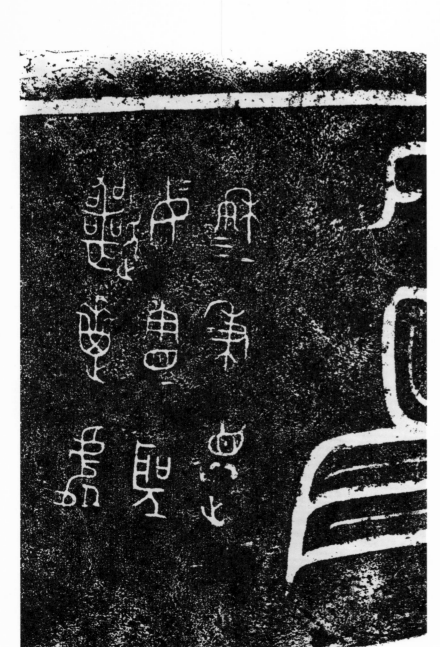

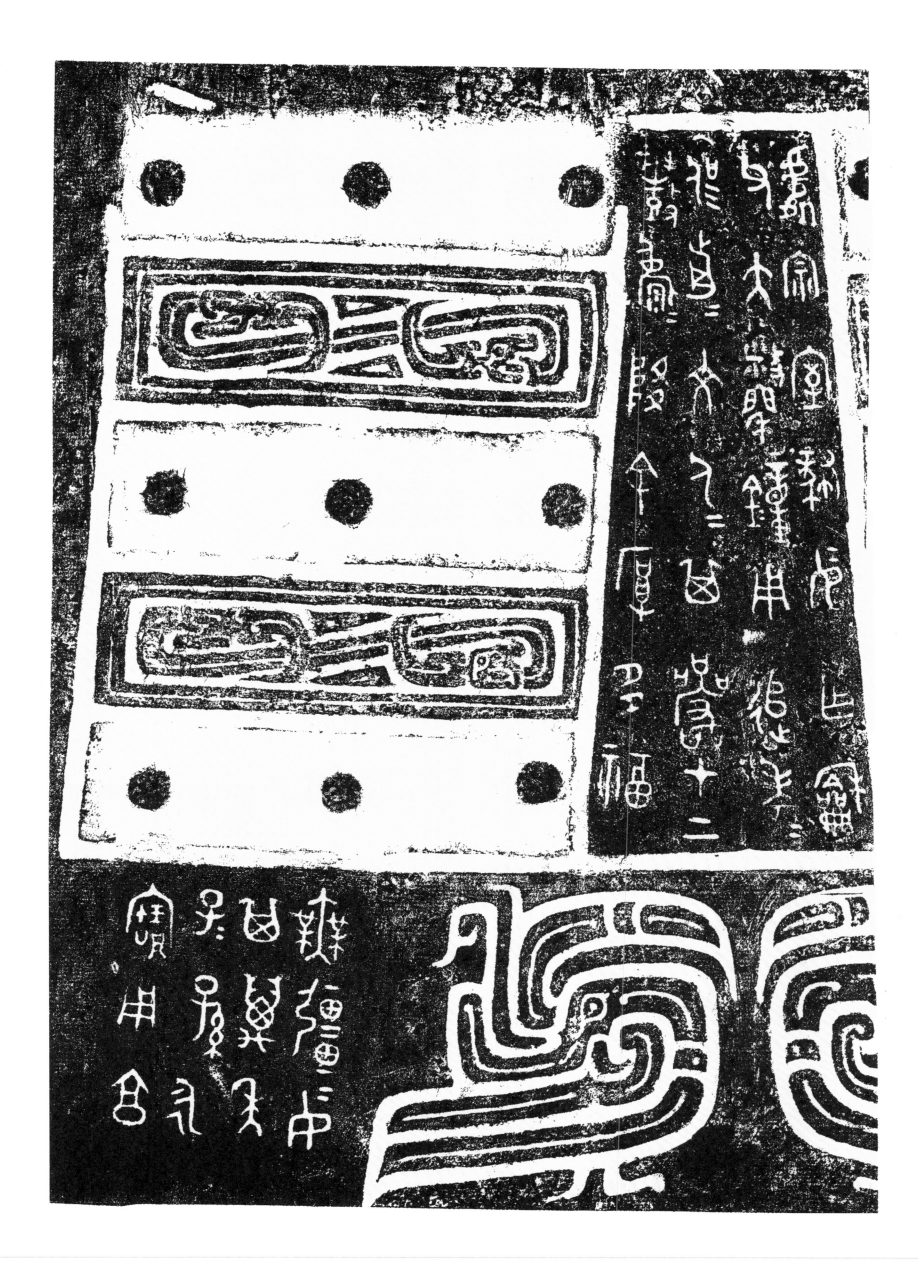

師旲鐘　西周晚期

銘文六行　四八字

【釋文】

師旲肇乍（作）朕剌（烈）且（祖）虢季、亢

公幽叔、朕皇考德叔大嚳（林）

鐘，用喜侃前文人，用祈屯（純）

魯（魯）、永令（命）用匃眉壽無疆，師

旲其萬年，

永寶用享。

士父鐘 西周晚期

銘文九行 五四字（重文四）

【釋文】

乍（作）朕皇考叔氏
寶醬（林）鐘，用喜侃皇考，皇考其
嚴在上，豐豐彙彙，降余魯多福亡
疆，隹（唯）康右（祐）、屯（純）魯，用廣啓士
父身，勵于永
命，士父其眔
□〔姬〕萬年，子子
孫永寶，用享
于宗。

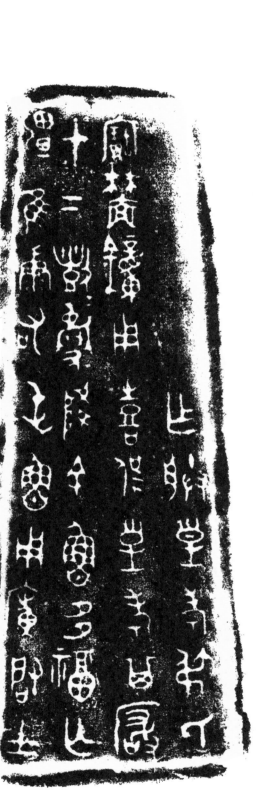

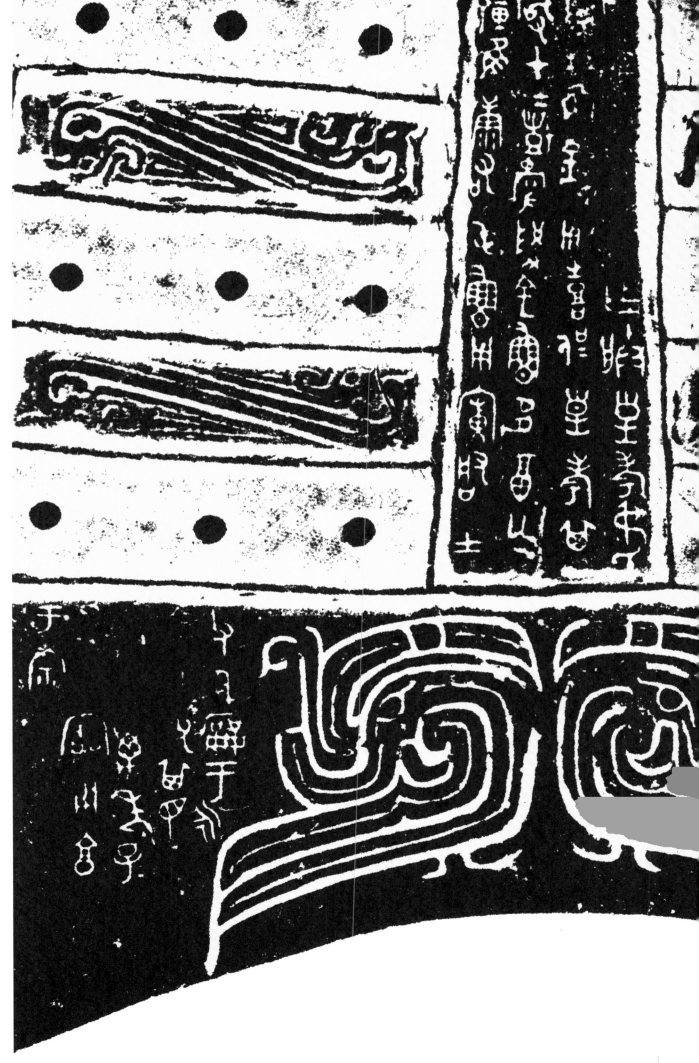

南宮乎鐘　西周晚期

銘文 一二行 六七字

【釋文】

嗣（司）土（徒）南宮
乎，乍（作）大鎛（林）協鐘，茲
鐘名曰無㫃（射），

先且（祖）南公，亞且（祖）公仲必父
之家，天子其萬年眉壽，畯

永保四方，
配皇天，乎
拜手韻（稽）首，
敢對揚天
子不（丕）顯魯休，
用乍（作）聯皇且（祖）
南公、亞且（祖）公仲。

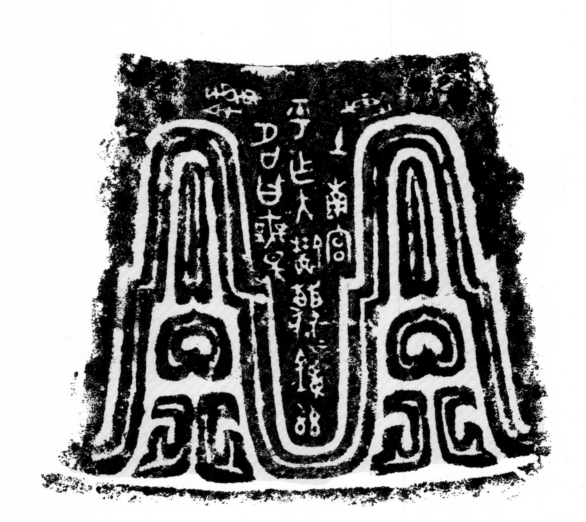

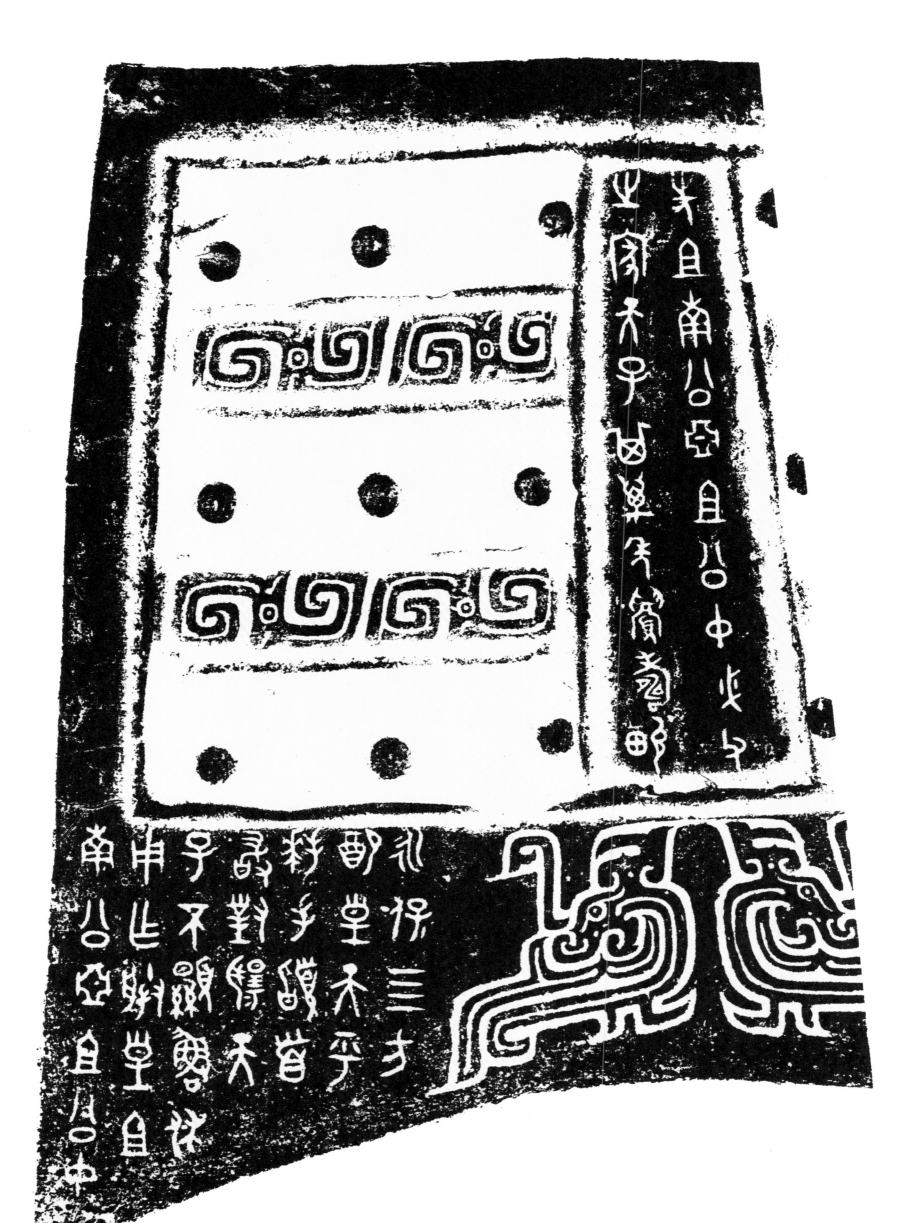

梁其鐘　西周晚期

銘文一〇行　七四字(重文四)

【釋文】

① 梁其曰：不(丕)顯皇且(祖)考，穆穆異異(翼翼)，

克悊乎(厥)德，農臣先王，得屯(純)

亡㪔(愍)，梁其肇帥井(型)皇且(祖)考，

秉明德，虔夙夕，辟天子，天子肩

② 事梁其，身邦

君大正，用天

子寵蔑梁其曆，

梁其敢對天子

不(丕)顯休揚，用乍(作)

朕皇

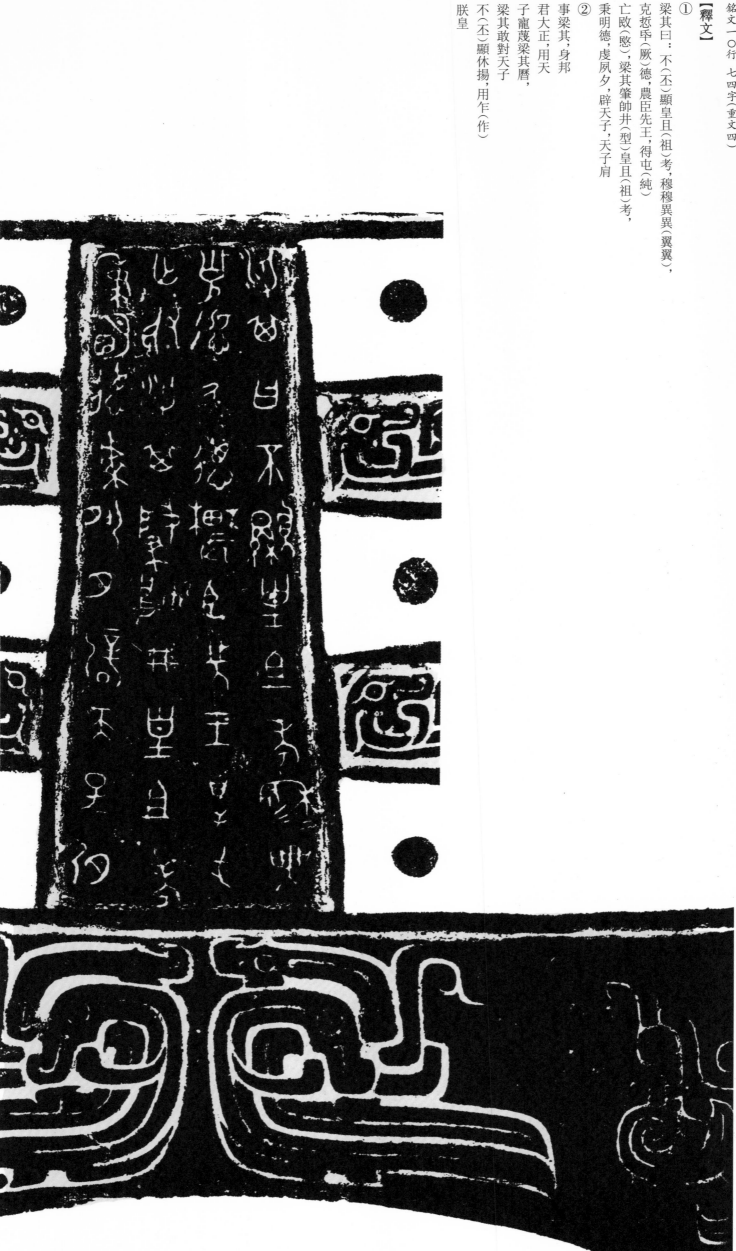

①

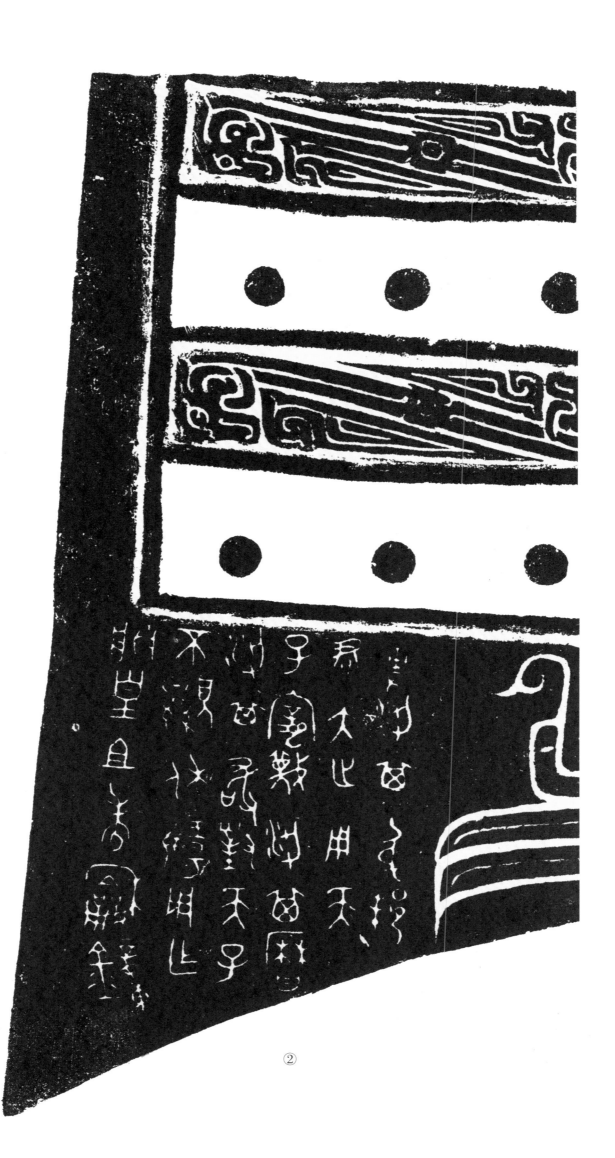

②

梁其鐘　西周晚期

銘文一〇行　七四字（重文四）

【釋文】

③
祖考穌鐘，鎗鎗鎗鎗，鋝鋝雝雝，用邵各、喜
侃前文人，用祈勻康□、屯（純）
右（祐）、綽綰、通彔（祿）、屯（純）
在上，豐豐彙彙，降余大魯福亡
右（祐）、綽綰、通彔（祿），皇且（祖）考其嚴

④
敄，用寵光梁
其身，勴于永
令（命），梁其萬年
無疆，龕臣
皇王，眉壽永寶。

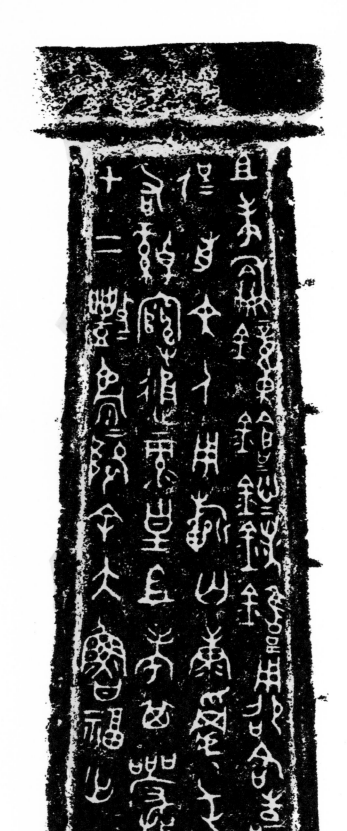

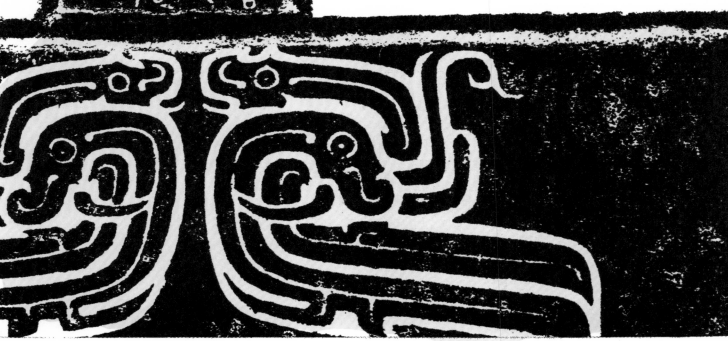

③

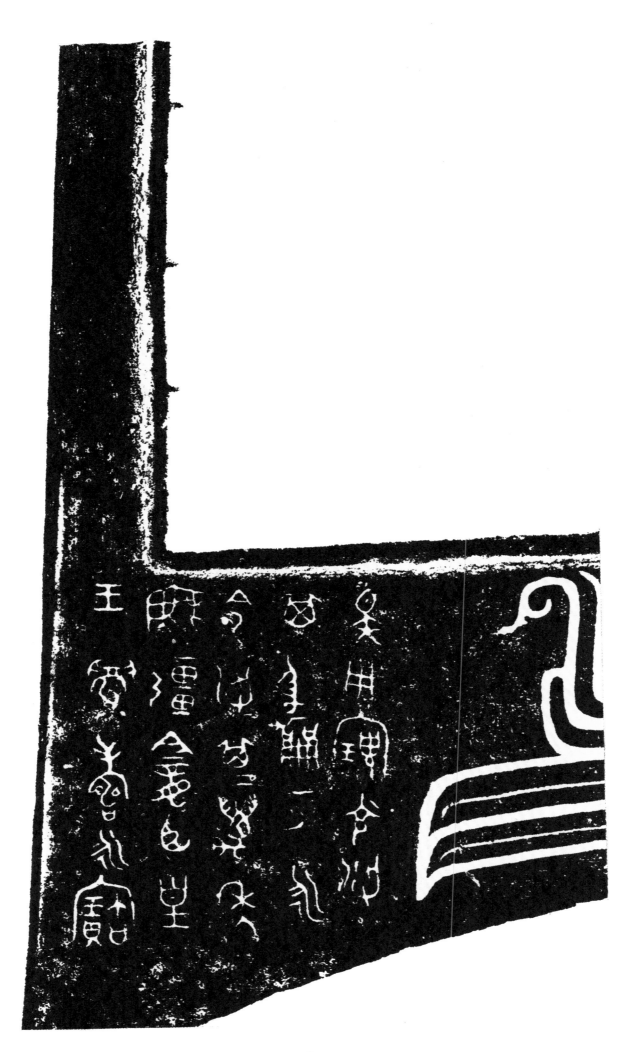

④

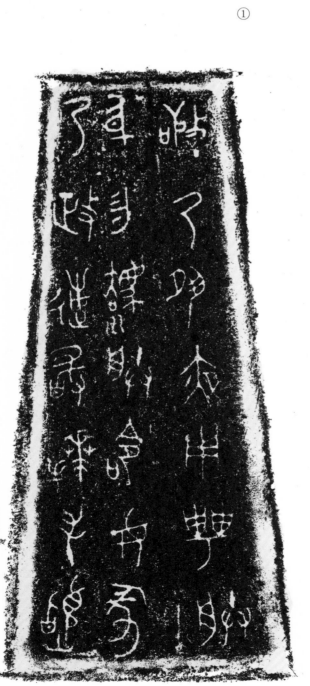

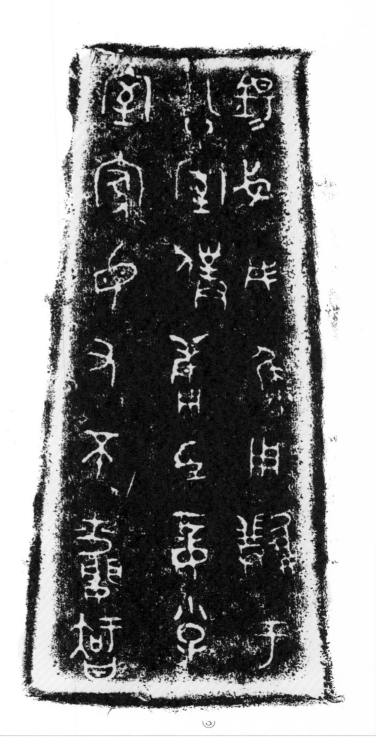

逆鐘　西周晚期

銘文 一三行 八四字（合文 一）

① 唯王元年，三月既
　生霸庚申，叔氏在
　大廟，叔氏令史歔

② 召逆，叔氏若曰：逆，
　乃祖考許政于
　室，今余易（賜）女（汝）盾五、

③ 錫戈彤，用駟（總）于
　公室，僕庸臣妾、小子、
　室家，毋又（有）不聞智（知），

④ 敬乃夙夜，用粵（屏）朕身，
　勿法（廢）朕命，毋象
　乃政，逆敢拜手顃（稽）。

②　　　　　　　　　　①

④

克鐘　　西周晚期

銘文一三行　七八字〔重文二〕

【釋文】

① 隹（唯）十又六年，九月初吉
庚寅，王在周康剌宮。王
乎士㽙召克，王親令克，

② 遹涇東至于京
師，易（賜）克佃車、馬
乘。克不敢彖，專奠王令（命）。

③ 〔乘〕。克不敢彖，專奠王令（命），
克敢對揚天子休。用
乍（作）朕皇且（祖）考伯寶劀（林）

④ 鐘，用匄屯（純）段（嘏）、
永令（命），克其萬
年，子子孫孫永寶。

①

②

③

④

②

①

虢叔旅鐘　西周晚期

銘文一〇行　八六字（重文五）

【釋文】

① 虢叔旅曰：不（丕）顯皇考叀（惠）叔，
穆穆秉元明德，御于氒（厥）辟，㲱
屯（純）亡敃（慜），旅敢肇帥井（型）皇考
威義（儀），淊（祇）御于天子，卣天子
多昜（賜）旅休，旅對天

② 子魯休揚，用乍（作）皇
考叀（惠）叔大䢼（林）龢鐘，
皇考嚴在上，異（翼）在下，
豐豐彙彙，降旅多福，旅其
萬年，子子孫孫，永寶用享。

默鐘　西周晚期

銘文一七行　一二一字（重文九合文二）

【釋文】

①
王肇遹省文武、堇（觀）疆
土，南或（國）□孳（子）敢臽（陷）處
我土，王敦伐其至，撲
伐氒（厥）都，□孳（子）乃遣間
②
來逆邵王，南
尸（夷）、東尸（夷）具（俱）見廿
又六邦，隹（唯）皇上帝，
百神保余小子，朕
猷又（有）成亡競，我隹（唯）
司（嗣）配皇天，王對乍（作）
宗周寶鐘，倉倉恩恩，雉雉
雍雍，用邵各不（丕）顯且（祖）
考先王，先王其嚴在上，
豐豐彙彙，降余多福福
余順孫，參（叄）壽隹（唯）利，（？）
默（胡）其萬年，畯
保四或（國）。

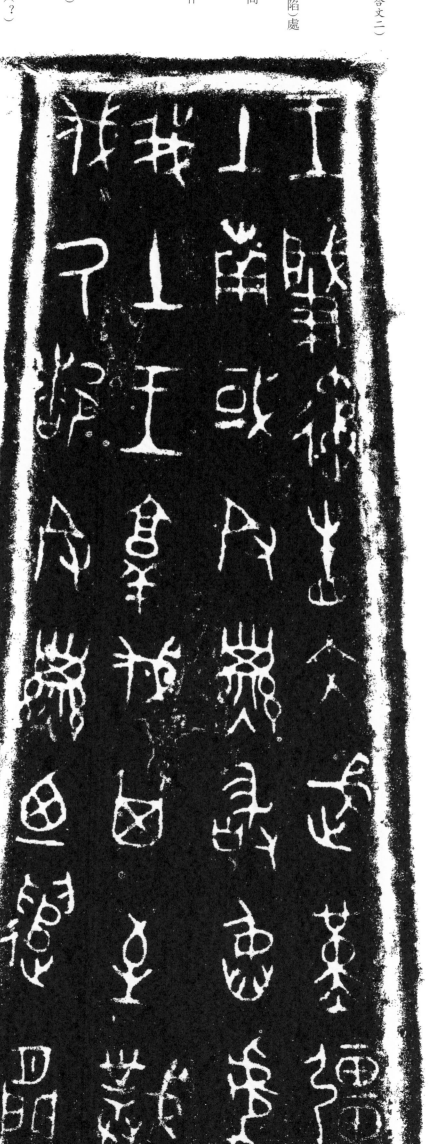

①

②

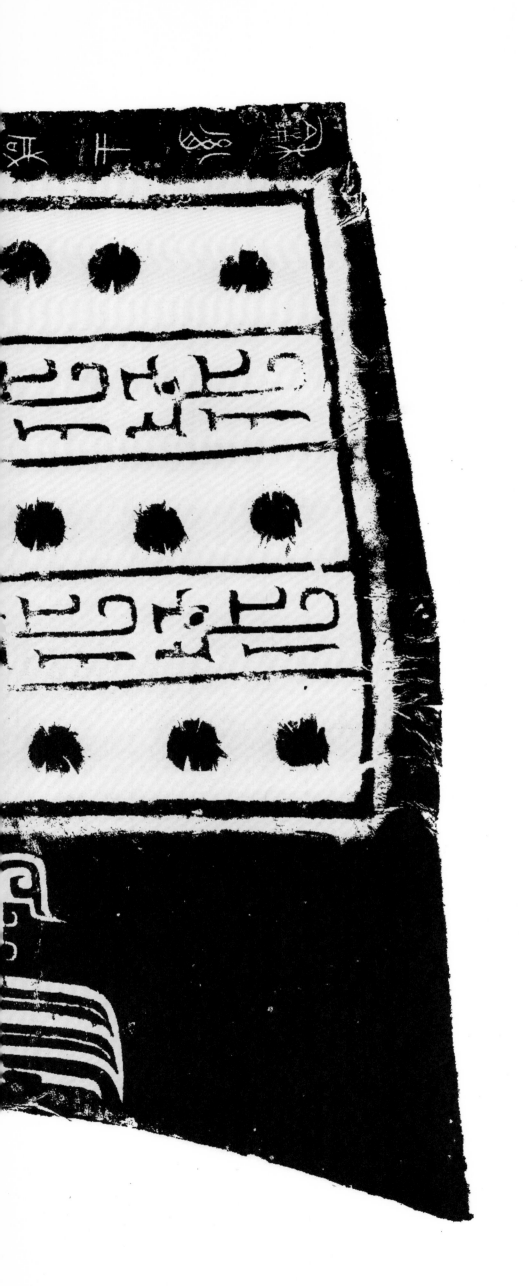

鐘
Zhōng
一九

秦公鐘　春秋早期

銘文一〇行　八三字（重文二合文一）

【釋文】

秦公曰：我先且（祖）受天令（命），

商（賞）宅受或（國），剌剌（烈烈）卲文公、靜

公、憲公，不彖于上，卲合（答）

皇天，以虩事蠻（蠻）方，公及

王姬曰：余小子，

余夙夕虔敬

朕祀，以受多

福，克明又乎（厥）心，盨

穌胤士，咸畜左右，盄盄（萬萬）允義，翼受

明德，以康奠協朕或（國），盜（討）百蠻（蠻），具（俱）即其

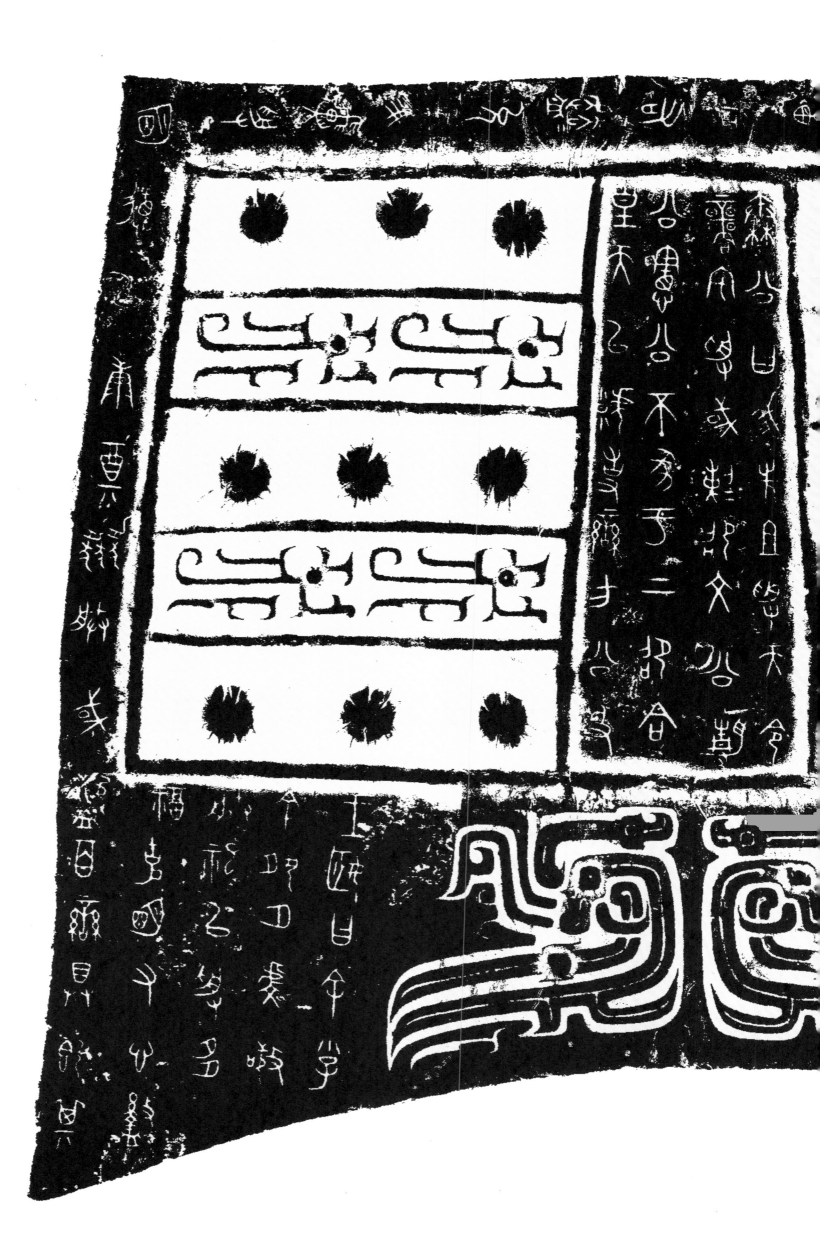

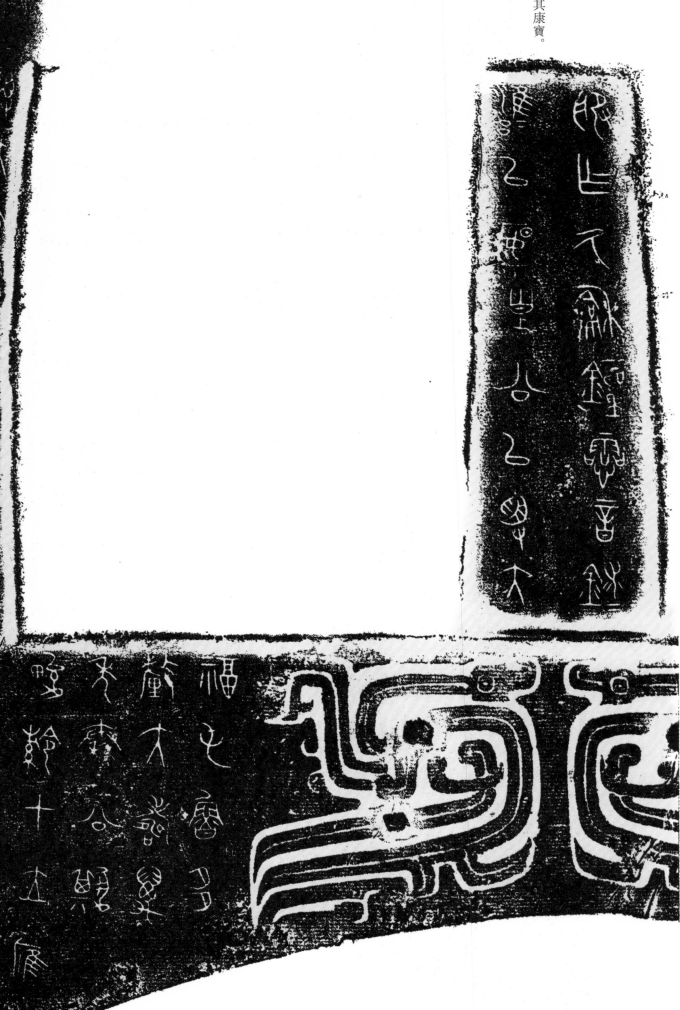

秦公鐘　春秋早期

銘文七行　四七字（重文二）

【釋文】

服，乍（作）氒（厥）龢鐘，靈音�荏㔻

雍雍，以匽（宴）皇公，以受大

福，屯（純）魯多

釐，大壽萬

年，秦公其

畯絲（令）在立（位），膺

受大令（命）眉壽無疆，甸（撫）有四方，其康寶。

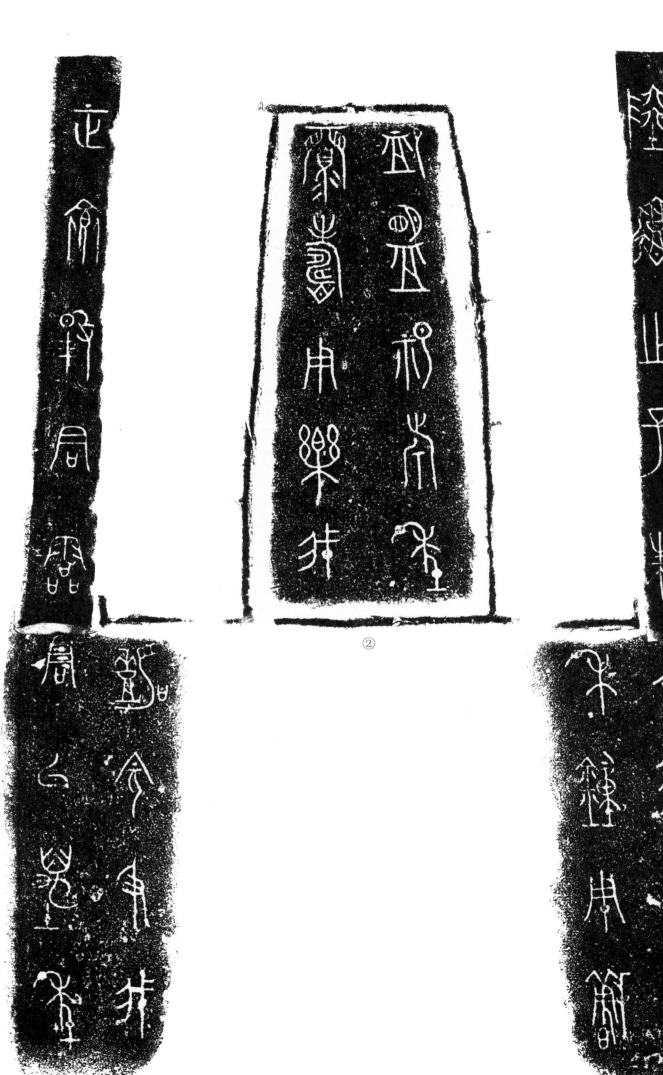

郳公鈒鐘　春秋中期

銘文六行　三六字

【釋文】

① 陸融之孫郳公鈒，乍（作）氒（厥）

禾（穌）鐘，用敬

② 恤盟祀，旂（祈）年

眉壽，用樂我

③ 嘉賓，及我

正卿，揚君霝（靈）君以萬年。

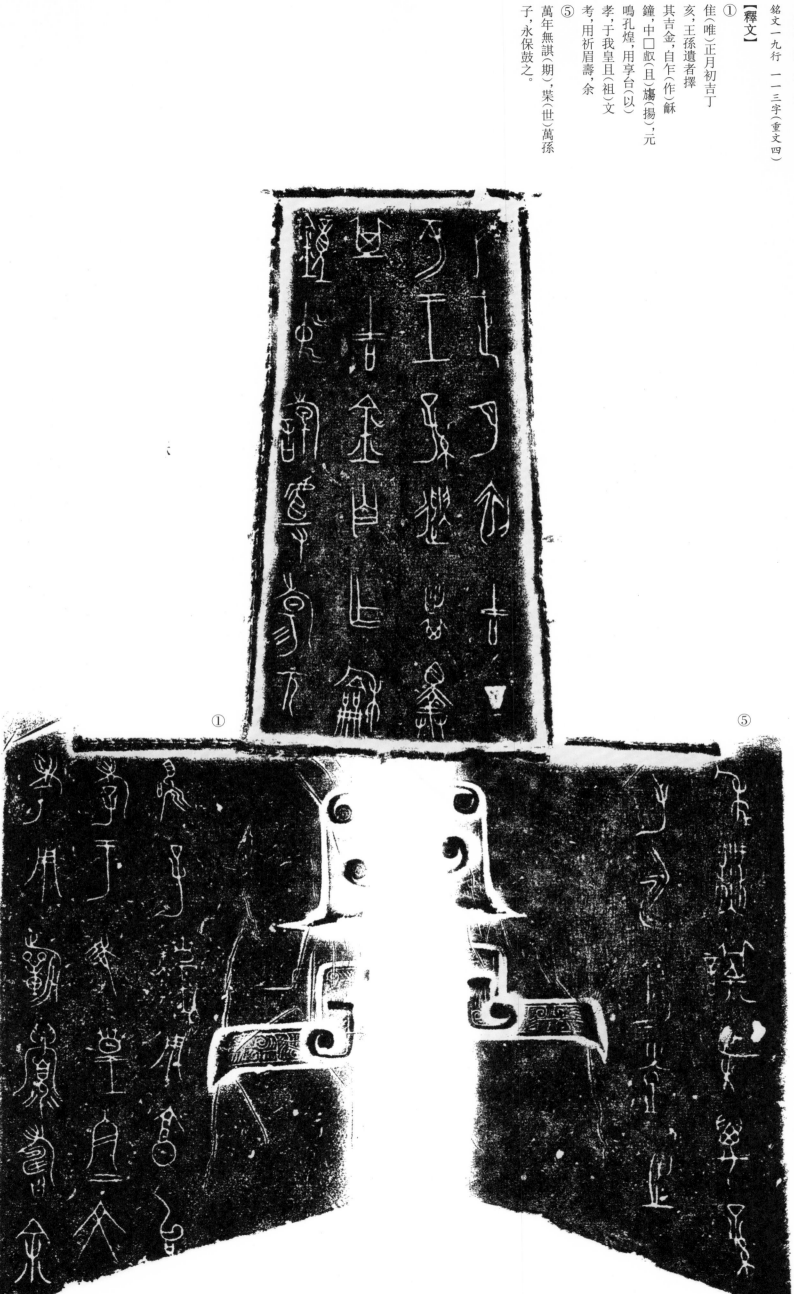

王孫遺者鐘　春秋晚期

銘文一九行　一一三字（重文四）

【釋文】

① 佳（唯）正月初吉丁
亥，王孫遺者擇
其吉金，自乍（作）龢
鐘，中口叡（且）馱（揚）元
鳴孔煌，用享台（以）
孝，于我皇且（祖）文
考，用祈眉壽，余
⑤ 萬年無諆（期），枼（世）萬孫
子，永保鼓之。

王孫遺者鐘　春秋晚期

銘文一九行 一一三字(重文四)

【釋文】

② 靴嬰孰屑，畏其(忌)
　趩選，肅慹聖武惠
　于政德，淑于威

③ 義(儀)，誨(謀)猷不(丕)飤(飭)，闌闌(簡簡)
　龢鐘，用匽(宴)台(以)喜(饎)，
　用燅(樂)嘉賓，父兄，
　及我倗友，余恁

④ 台心，延(誕)中余德(值)，
　龢沴民人，余專(溥)
　昀(徇)于國，兊兊熙熙(熙熙)，

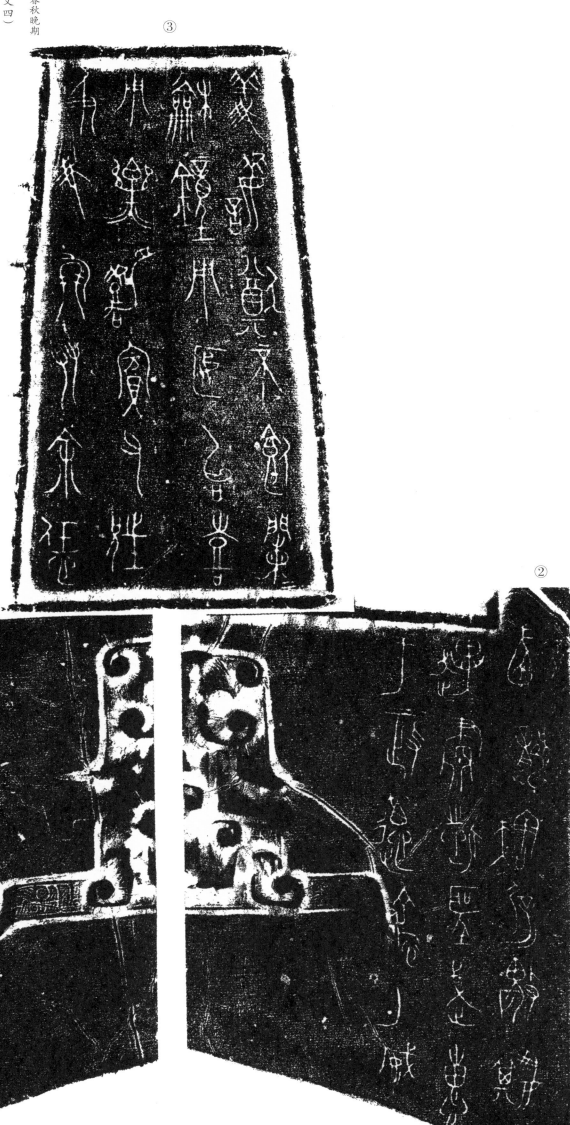

竈公華鐘　春秋晚期

銘文一二行 九一字（重文二）

【釋文】

佳（唯）王正月，初吉乙亥，竈（邾）公華擇氒（厥）吉金，玄鏐
赤鋁，用鑄氒（厥）龢鐘，台（以）
乍（祚）其皇且（祖）皇考，曰：
余畢龏威（畏）
忌，淑穆不

象于氒（厥）身，鑄其龢鐘，
台（以）恤其祭祀盟祀，台（以）

樂大夫、台（以）
宴士庶子，
慎爲之名（銘）元器
其舊，哉！公眉壽，
竈（邾）邦是保，其萬年無疆，子子孫孫，永保用享。

大型單個打擊樂器，在祭祀或宴饗時用。出現於商代晚期，盛行於春秋戰國時期。其形制與鈕鐘相同，但形體特大。基本形制一般為合瓦形或橢圓形體，平口，頂部有環鈕或獸形鈕。

秦公鎛　春秋晚期

銘文二六行　一三〇字（重文四合文一）

【釋文】

□我先

且（祖）受天命，商（賞）

宅受或（国）久剌剌（烈烈）卲

文公、靜公、憲

公，不象于上，

卲合（答）皇天，以

就事逆（迎）四方，其康寶。

虩事緣（蠻）方，公

及王姬曰：余

小子，余夙夕虔

敬朕祀，以受

多福，克明又（厥）

心，盭龢胤士，

咸畜左右，

盉盉（藹藹）

允義、翼受明

德，以康奠協

朕或（國）盜（討）百緣（蠻），

具（俱）其服，乍（作）

㽙（厥）龢鐘、靈音

鈇鈇雍雍以匽（宴）皇

公，以受大福，

屯（純）魯多釐，大

壽萬年，秦公其

畯命大令（令）在立（位），

膺受大令（令），眉

壽無疆，匍有

四方，其康寶。

齊侯鎛　春秋中期

銘文一八行　一七二字(重文二合文一)

【釋文】

①佳(唯)王五月,初吉丁亥,齊辟鮑叔之孫、齊仲之
子綸,乍(作)子仲姜寶鎛,用祈侯氏永命,萬年綸(令)
保其身用享考(孝)
于皇且(祖)即王叔、皇妣,
聖姜,于皇祖又成
惠叔、皇妣又成
惠姜、皇考齊

②仲皇母,用祈壽老毌死,保
橐(吾)兄弟,用求考命,彌生蕭蕭
義政,保橐(吾)子姓,鮑叔又(有)成
勞于齊邦,侯氏易(賜)之邑二百。

③又九十又九
邑,與鄩之民人
都啚(鄙),侯氏從造(達)之
曰:某(世)萬至於台孫
子,勿或俞(渝)改,鮑子
綸曰:余彌心畏忌,余四事是台(以)余爲大攻厄
大事(史)大迷、大(太)宰,是钌可事(使),子子孫永保用享。

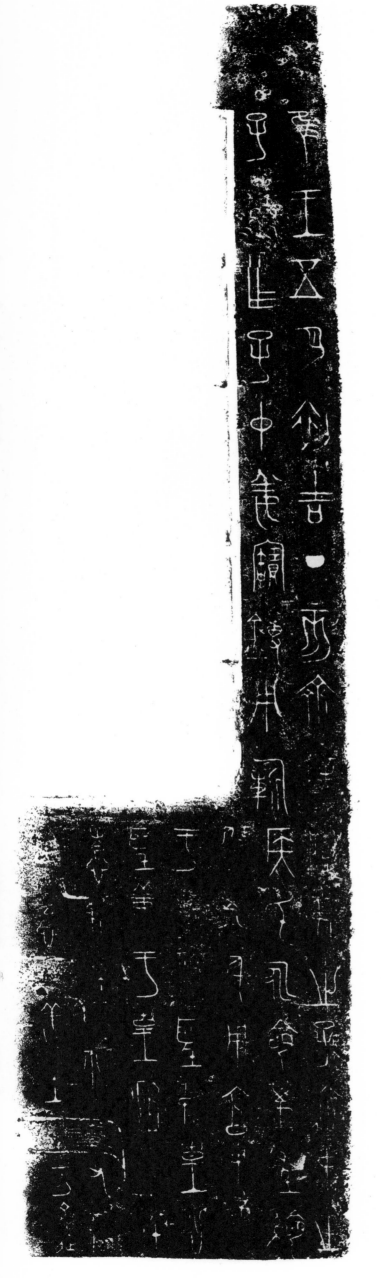

①

②

③

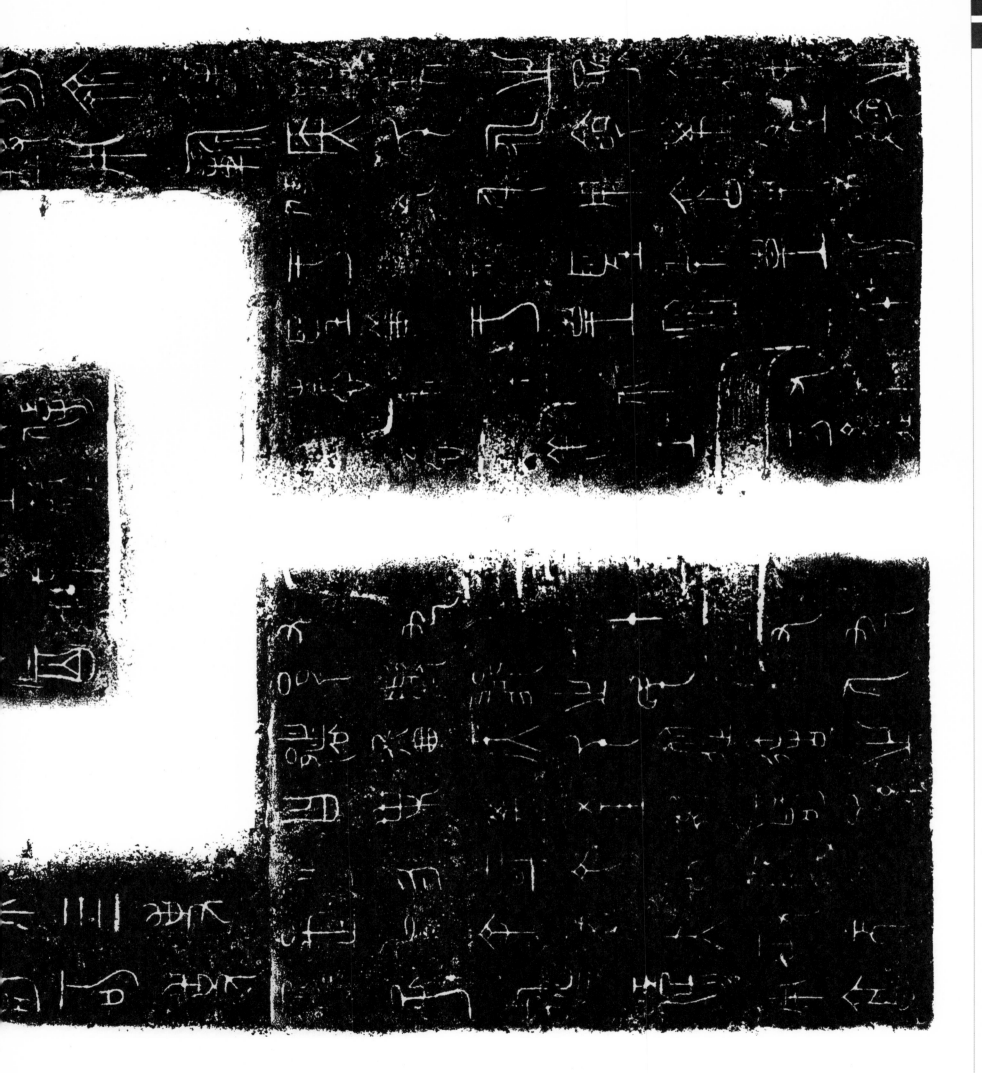

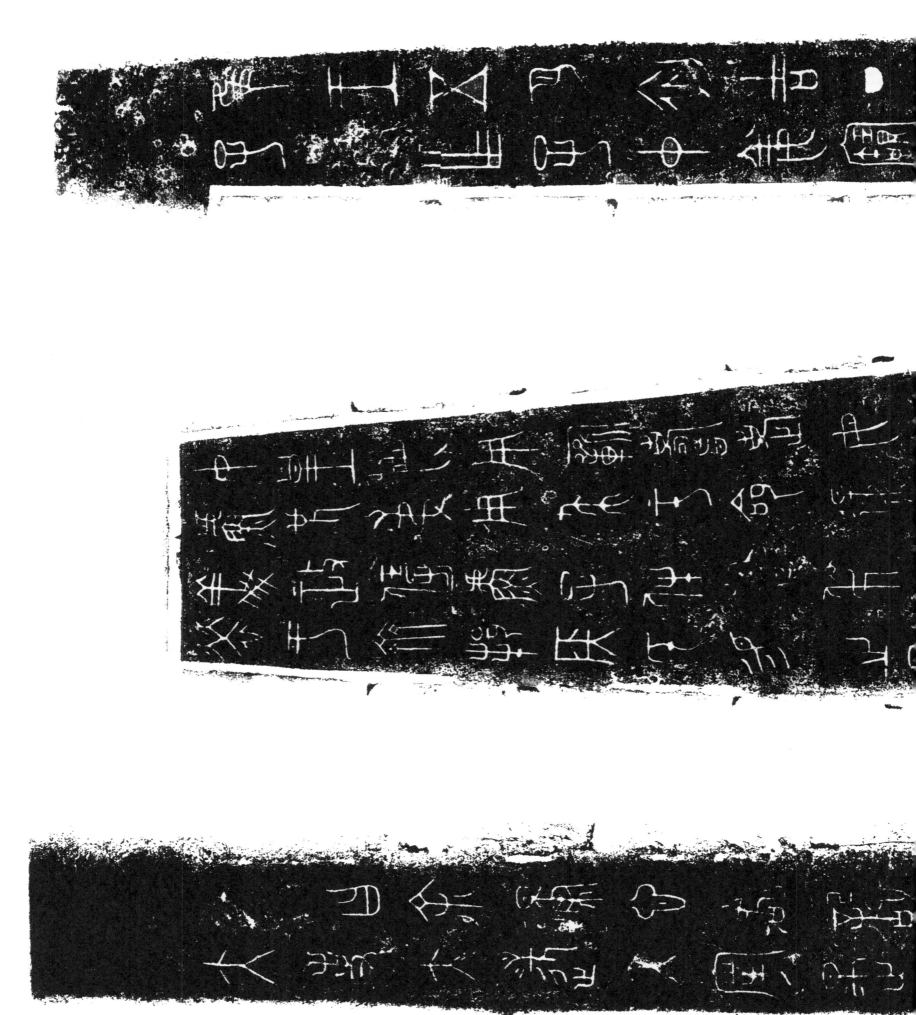

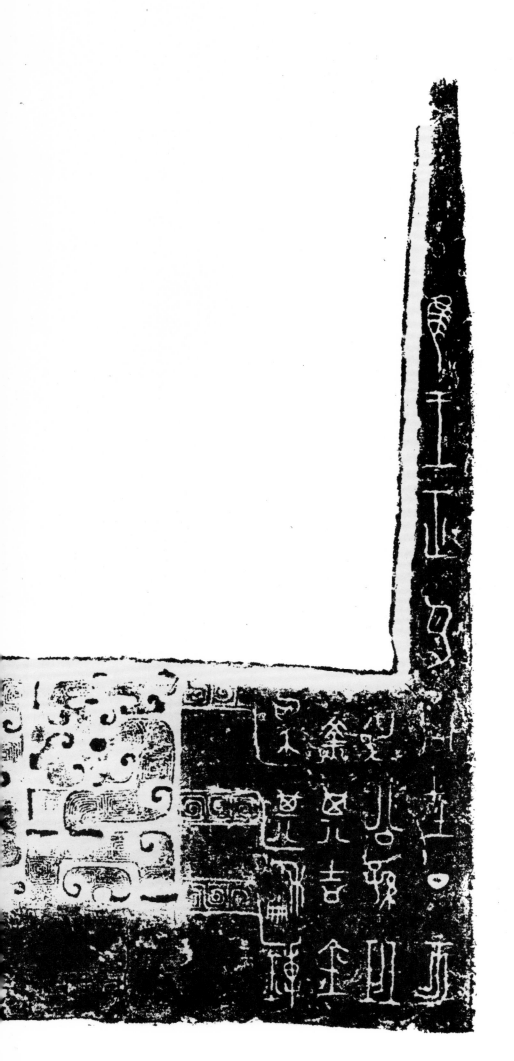

邾公孫班鎛　春秋晚期

銘文一〇行　四五字(重文二)

【釋文】

佳(唯)王正月,辰在丁亥,
鼄(邾)公孫班
擇其吉金,
爲其龢鎛,

用喜于其皇且(祖),
其萬年眉壽,□

□是保,
霝(靈)命無
其(期),子子孫孫
羕(永)保用之。

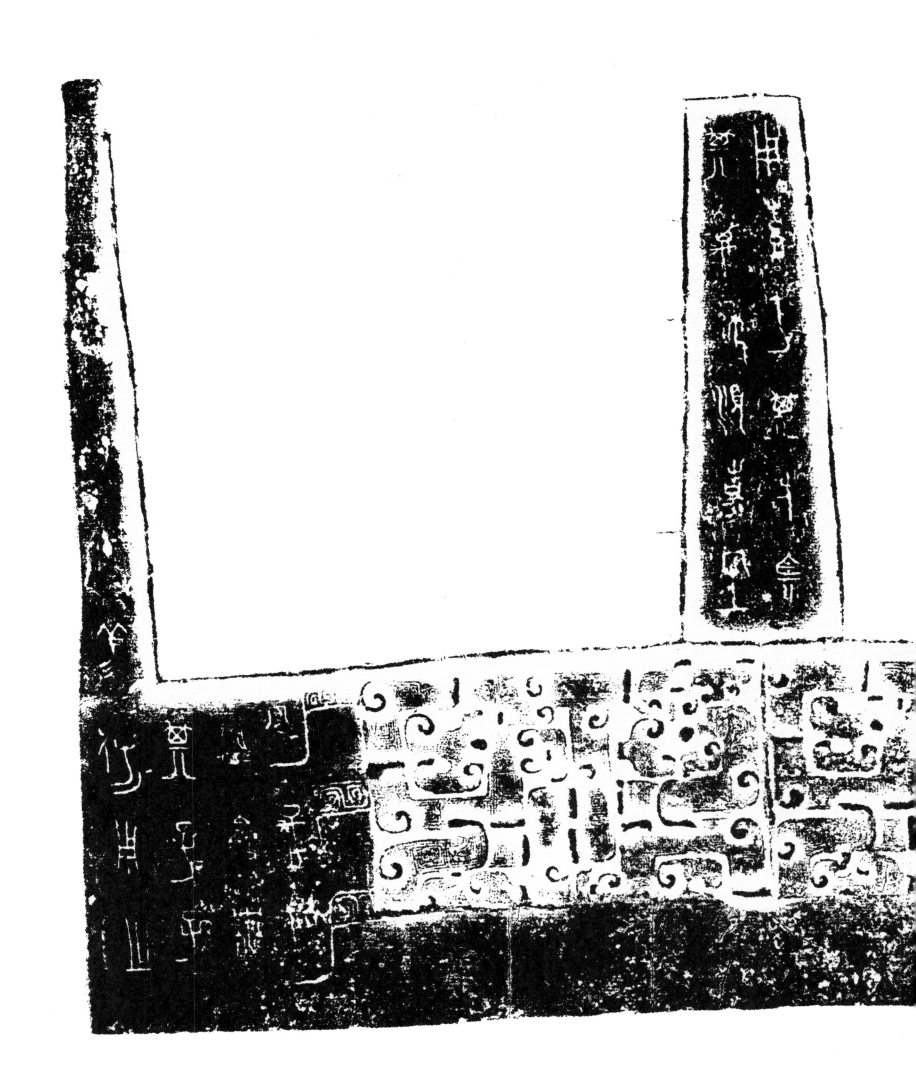

沇兒鎛

春秋晚期

銘文一七行 七八字（重文四）

【釋文】

① 隹（唯）正月初吉丁
亥，邾（徐）王庚之淑
子沇兒，擇其吉

② 金，自乍（作）鉌
鐘，中口龢（且）揚元鳴孔，

③ 皇（煌）孔嘉元
成，用盤飲
酉（酒），鉌

④ 會百生（姓），淑于民
義（儀），惠于明（盟）祀，虔（余）
以匽（宴）以以燦（樂）

⑤ 嘉賓，及我
父兄庶士，
皇皇熙熙（熙熙），眉壽

⑥ 無期，子孫
永保鼓之。

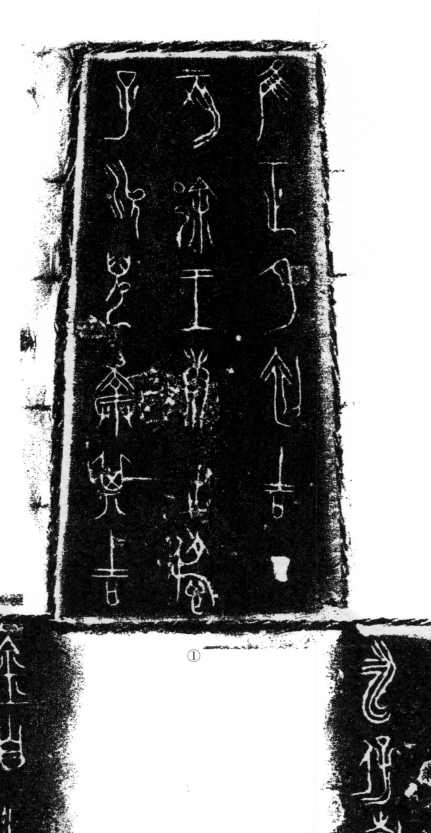

①

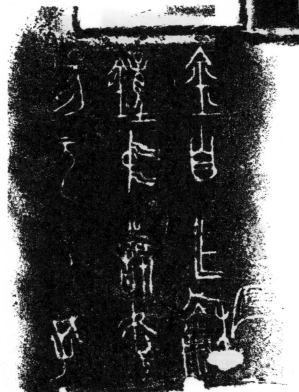

②

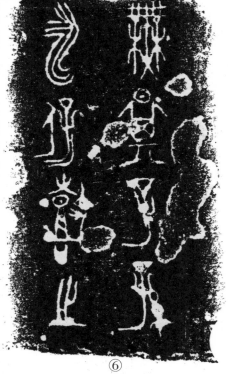

⑥

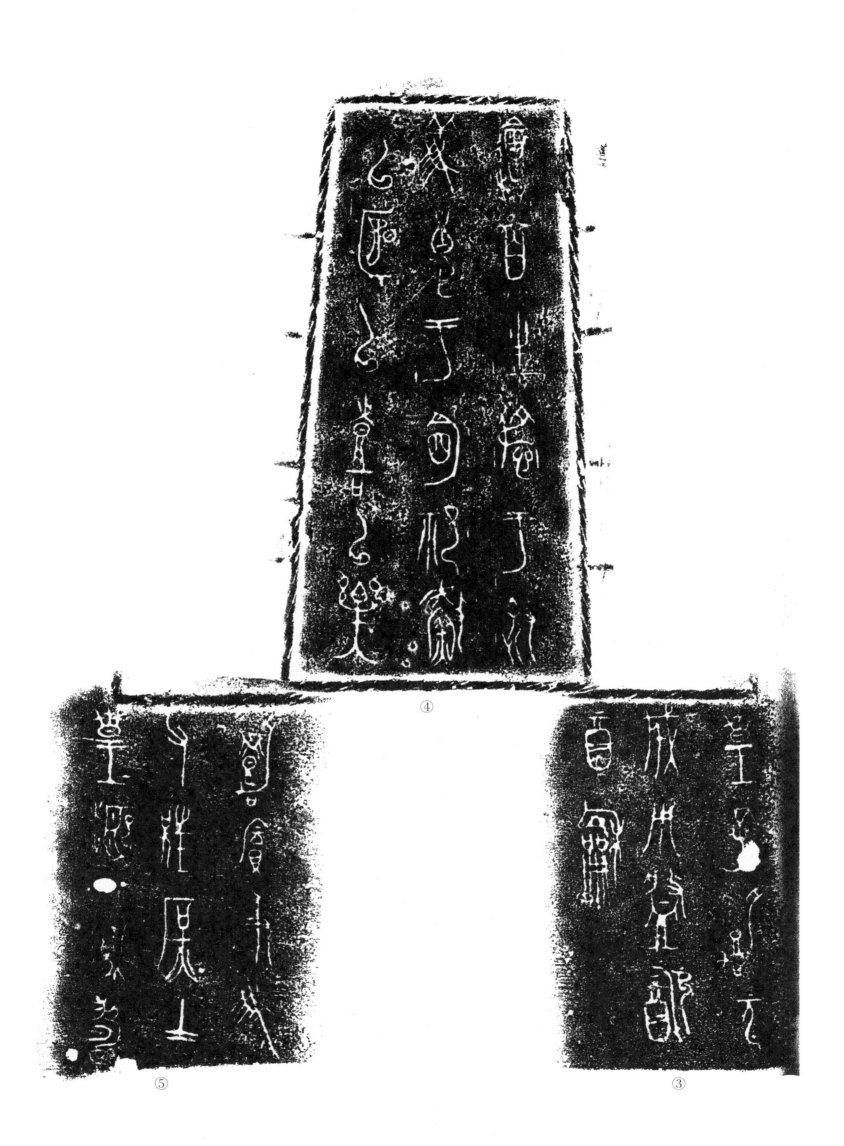

④

⑤

③

楚 王 酓 章 鎛　戰國早期

銘文三行 三一字

【釋文】：

佳（唯）王五十又六祀，返自西
瑒，楚王酓（熊）章乍（作）曾侯乙宗
彝，奠之于西瑒，其永持用享。

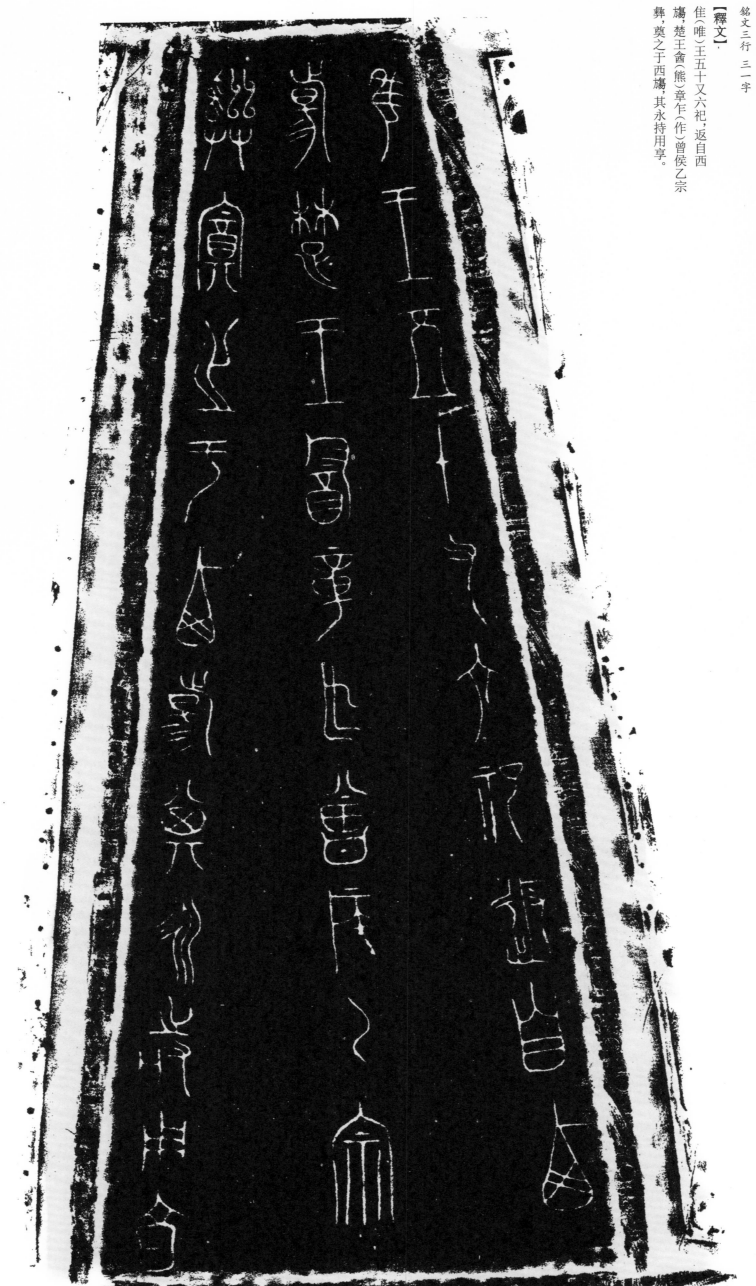

喬君鉦鋮　春秋晚期

銘文八行　三二字（重文一）

【釋文】

喬君浣虘
與朕以□，
乍（作）無者俞
寶□鐸，
其萬年，用
享用考（孝）用
旂（祈）眉壽，子子
孫孫，永寶用之。

行軍所用打擊樂器，盛行於春秋晚期至戰國時期。
其基本形制一般爲腔體似鐃而長，橫截面呈橢圓形，縱向長度稍大於橫向的尺度，爲合瓦形，器壁較厚，鼓部短闊，口向上，有很淺的凹弧口，底部置一柄，呈扁平或圓柱形，較長，便於擊敲。

鈎殺兵器。出現於夏代晚期，一直沿用至戰國時代。戈頭爲橫刃，由援、內、胡、穿組成，常見銘文和紋飾。其突出部分名援，上下皆刃，用以橫擊和鈎殺，勾割或啄刺敵人，故又稱作勾兵或稱啄兵。完整的戈是由戈頭、柲、柲冒和柲末的鐏構成。戈頭的持杆稱爲柲，多爲木質和竹質。戈有長和短，戈的每一部分都有專名。

大兄日乙戈　商

銘文六行　一九字

【釋文】
大兄日乙、
兄日戊、
兄日壬、
兄日癸、
兄日癸、
兄日丙。

大且日乙戈　商

銘文七行　二四字

【釋文】
大且（祖）日己、
且（祖）日丁、
且（祖）日乙、
且（祖）日庚、
且（祖）日丁、
且（祖）日己、
且（祖）日己。

且日乙戈　商

銘文七行　二四字

【釋文】
且（祖）日乙、
大父日癸、
大父日癸、
仲父日癸、
父日癸、
父日辛、
父日己。

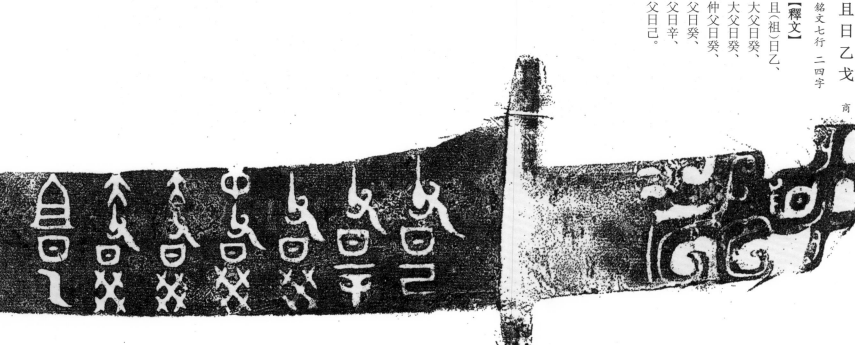

䍃仲之子伯剌戈

春秋早期

銘文二行 二一字

【釋文】

□□，王之孫，䍃仲之子伯
剌，用其良金，自乍（作）其元戈。

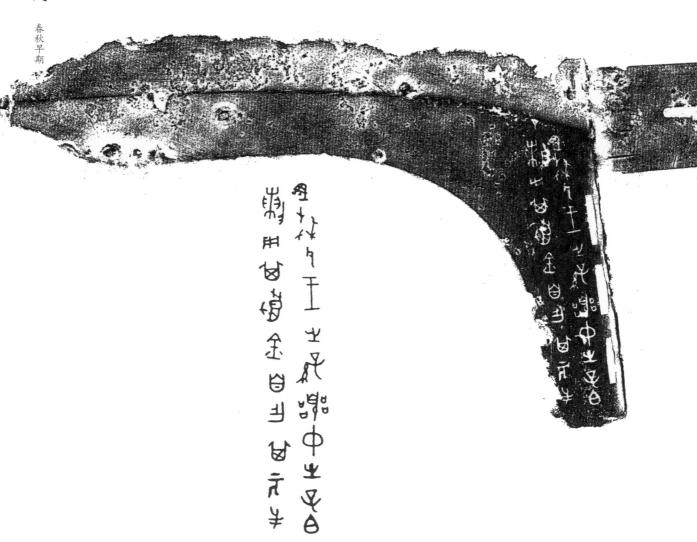

宋公差戈

春秋晚期

銘文二行 一〇字

【釋文】

宋公差（佐）之所
造不易族戈。

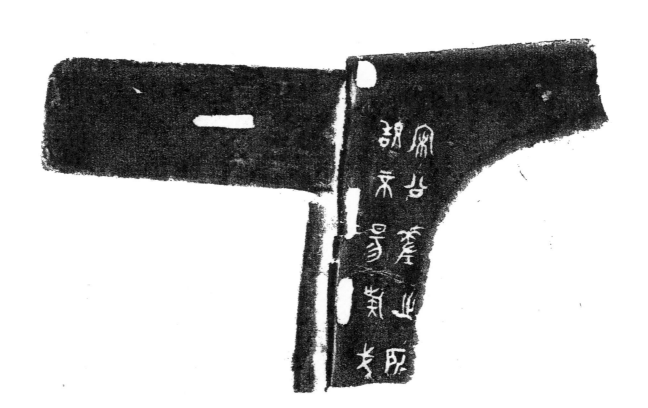

子孔戈　戰國早期

銘文二行　一〇字

【釋文】

金,鑄其元用。

子孔擇氒(厥)吉

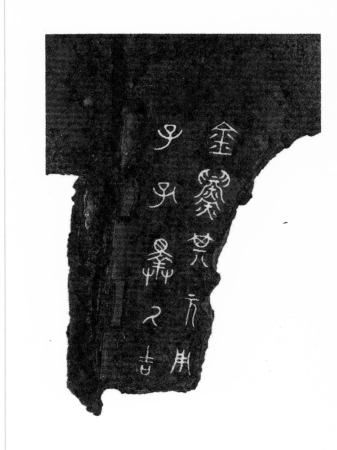

五年龏令思戈　戰國晚期

銘文三行　一四字(合文一)

【釋文】

五年,龏(龔)令思,

左庫工師長史

慶(?)冶數近。

楚王酓璋戈　戰國早期

銘文二行　一八字

【釋文】

乍(作)鞅戈邵台(以)□楊文武之戝。

楚王酓璋嚴龏南戊用

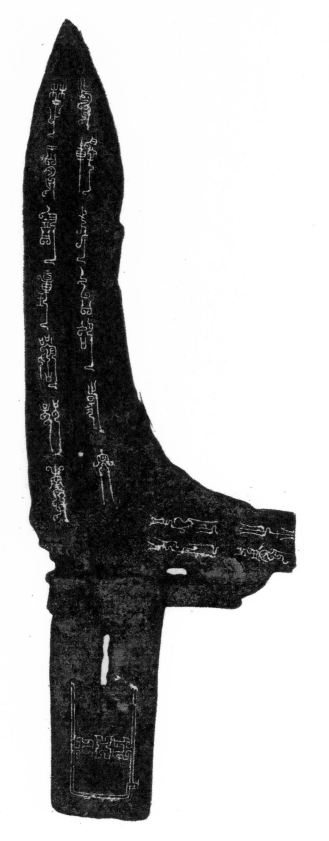

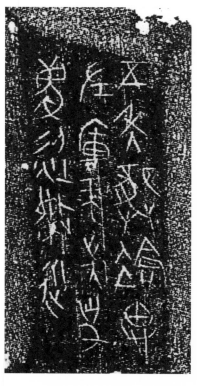

四年相邦樛斿戈 　戰國晚期

銘文三行 一四字

【釋文】

四年，相邦樛

斿之造，櫟陽

工上造間。

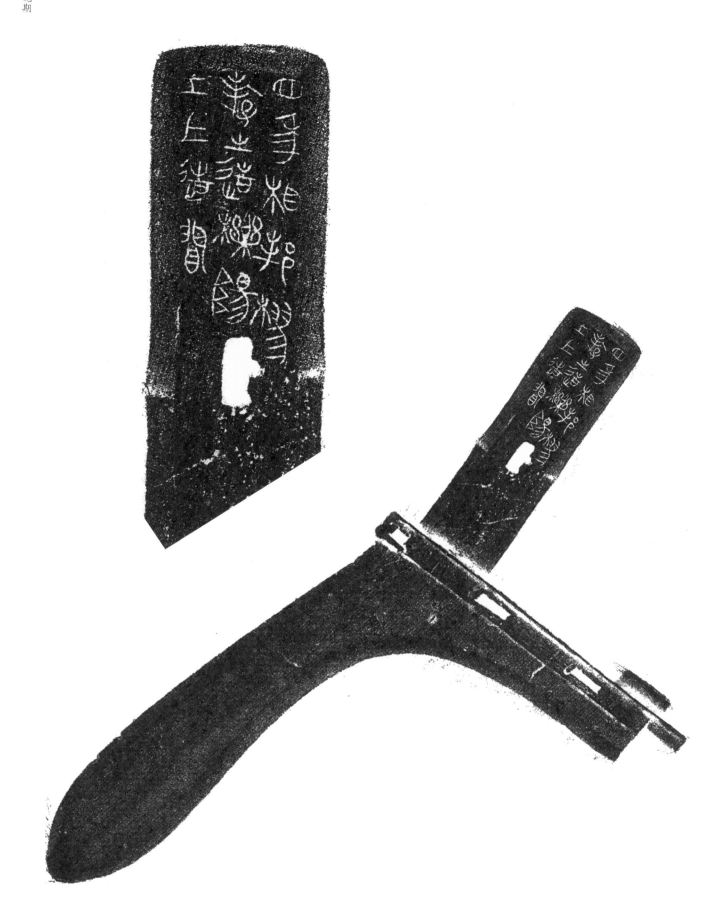

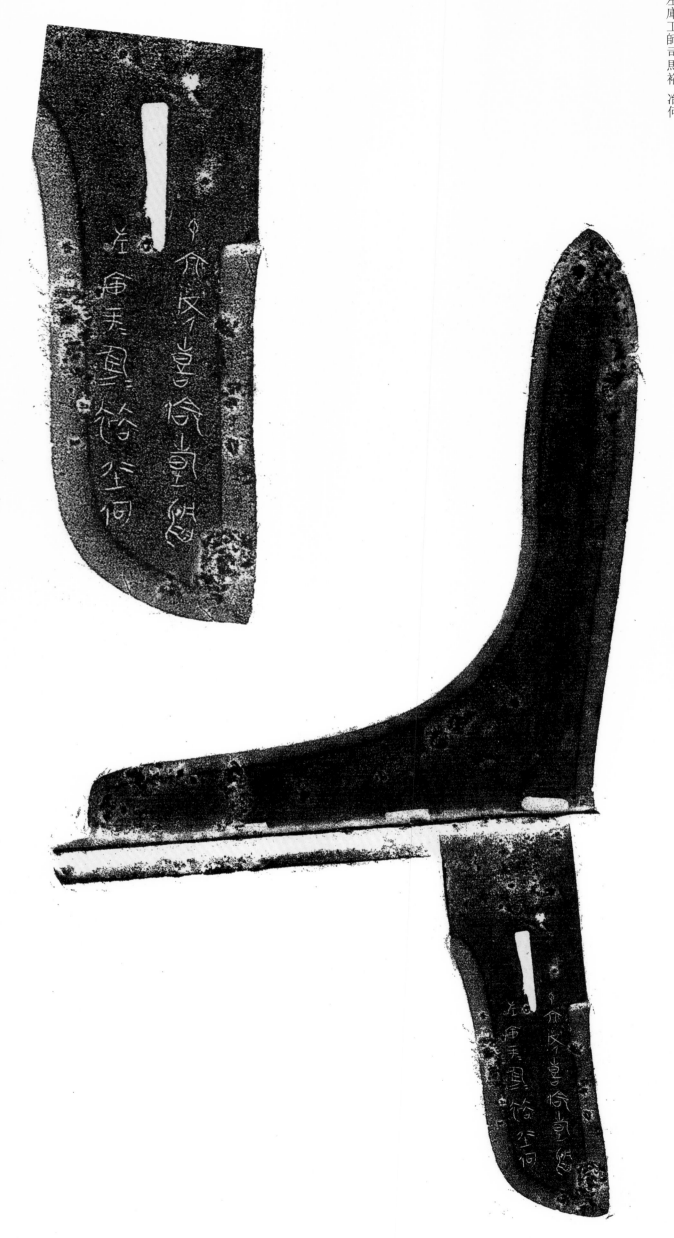

十六年喜令戈　戰國晚期

銘文二行　一四字

【釋文】

十六年，喜令韓□、

左庫工師司馬裕、冶何。

矛

Máo

四二

矛
刺殺兵器。出現於商代早期，沿用至戰國時期。矛體分鋒刃和骹兩部分，鋒分前鋒和兩翼，骹即矛的鋬。矛頭的持杆稱爲柲，一端直插於骹，柲末常有鐏。

中央勇矛

銘文四行　二九字　春秋晚期

【釋文】

又(有)中央，勇龠生安空。

空，氏(是)曰：□之後，曰：毋。

五酉之後，曰：毋。

又(有)中央，勇龠生安

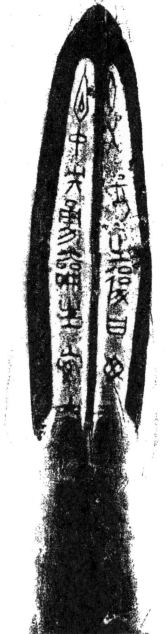

七年宅陽令矛

銘文二行　一五字(合文1)　戰國晚期

【釋文】

七年，宅陽命(令)馬鐕右

庫工師夜庄(瘂)、冶趄敚(造)。

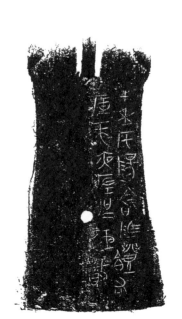

七年邦司寇矛

銘文二行　一四字(合文1)　戰國晚期

【釋文】

七年，邦司寇富乘、

上庫工師戎閏、冶□。

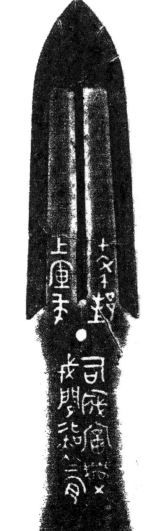

十二年邦司寇矛

銘文二行　一六字(合文1)　戰國晚期

【釋文】

十二年，邦司寇□弗

上庫工師司馬□、冶□。

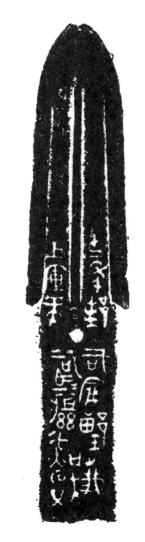

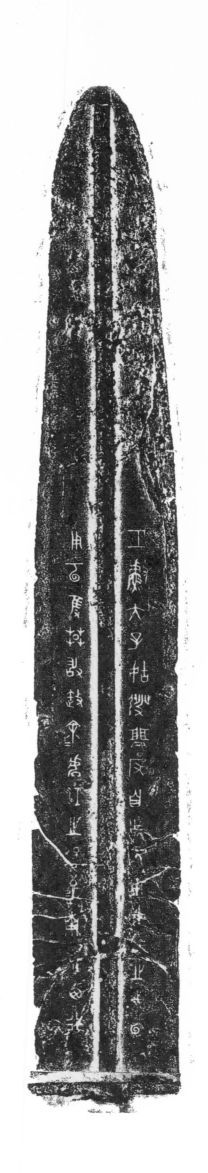

斬殺和刺殺兵器。出現於商代，流行於西周時期，盛行於春秋戰國時期。由劍身和劍把兩部分組成。劍身前端有鋒，雙面刃，可砍可刺，劍把前有格，後有首，可單手持握。

姑發𦉜反劍　春秋晚期

銘文二行　三三字

【釋文】

工敭大（太）子姑發𦉜反自乍（作）元用，在行之先，云用云獲，莫敢御（禦）余，余處江之陽，至于南行西行。

度量衡指衡量的標準。度為測長短的器具，量為測容積的器具，衡為測輕重的器具。權為等重之具，猶今之砝碼，始見於春秋時期。

釜、量器。春秋、戰國時期流行於齊國。

陳純釜　戰國中期

銘文七行　三四字

【釋文】

陳猷立（涖）事歲，

□月戊寅，於

茲安陵亭，命

左關師發敕

成左關之釜，

節于廩釜，敦（屯）

者曰陳純。

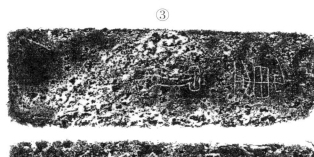

商鞅量　戰國晚期

銘文五行　三四字（合文一）

【釋文】

①十八年，齊遣卿大夫衆來聘，

冬十二月乙酉，大良造鞅，爰

積十六尊（寸）五分尊（寸）壹爲升。

②臨。

③重泉。

④廿六年皇帝盡並兼天

下，諸侯黔首大安，立號

爲皇帝，乃詔丞相狀

綰，法度量則，不壹

歉疑者皆明壹之。

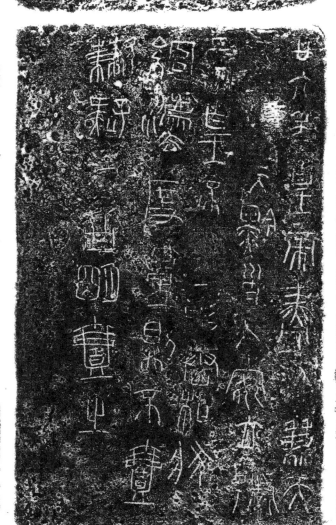

子禾子釜　戰國中期

銘文九行　一〇八字

【釋文】

□□立（涖）事歲，�月丙午，子禾（和）子
□□內者御栢（莒）市，□命陳得：
左關釜節于廩釜，關鉥節于廩
半，關人築杆戚釜，閉料于□外，
□釜而車人制之，而台（以）發退
女（如）關人，不用命則寅之，御關人
□丌（其）事，中刑斤殺贖台（以）金半鈞，
□丌（其）厥辟□殺，贖台（以）□犀，
□命者，于丌（其）事區夫，丘關之釜。

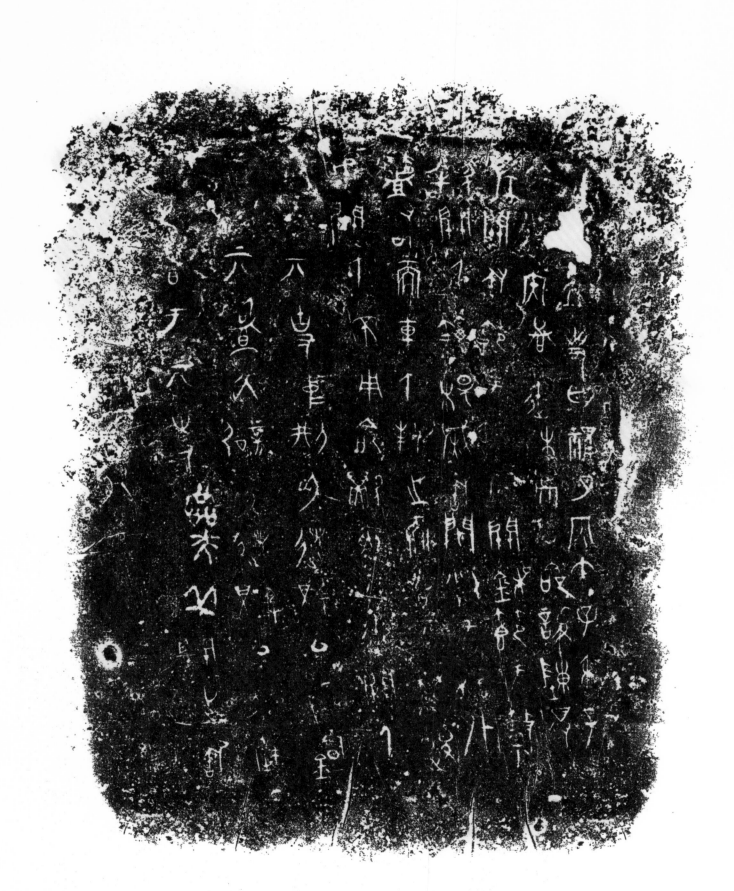

郘客問量 戰國晚期

銘文六行 五六字(合文三)

【釋文】

郘客臧嘉聞(問)王於戚郢之
歲，亯月己酉之日，羅莫囂(敖)臧市(師)
連囂(敖)屈上，以命攻(工)尹穆丙，
攻(工)差(佐)競之，集尹陳夏，少集
尹龏賜，少攻(工)差(佐)李癸，鑄廿
金釶，以賹，□□。

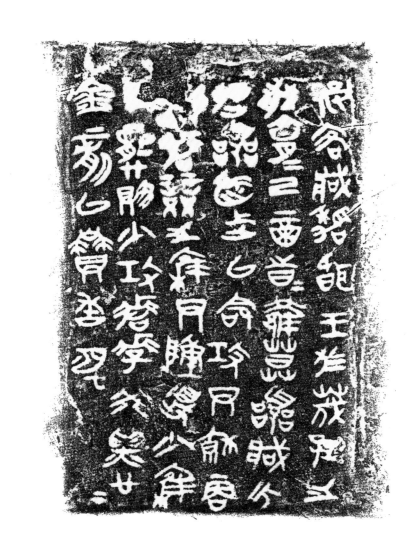

高奴禾石權 戰國晚期

銘文六行 一六字

【釋文】

三年，漆
工照，丞
詘造，工
隸臣牟，
禾石，
高奴。

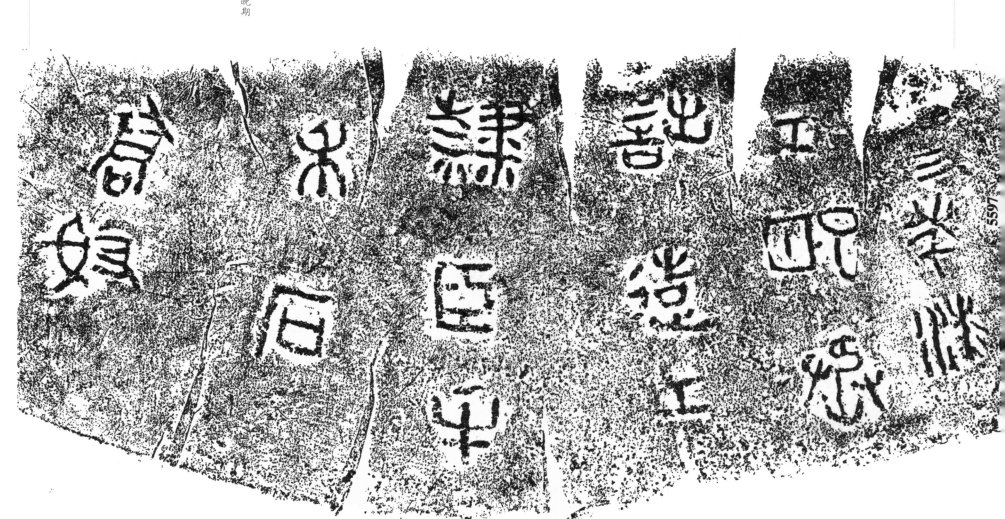

傳達命令和調遣兵員的憑證。盛行於戰國和秦漢時期。上刻文字，分成兩半，分存兩方，各取其一，使用時相合以為憑，稱為「符合」，表示命令驗證可信。

新郪虎符　戰國晚期

銘文四行　三八字（合文一）

【釋文】

甲兵之符，右在王，左在新郪，凡興士被（披）甲，用兵五十人以上，必會王符，乃敢行之，燔隊（燧）事，雖毋會符，行殹（也）。

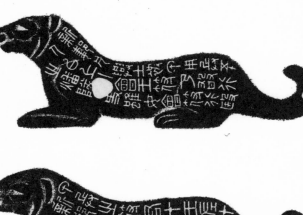
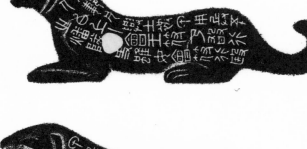
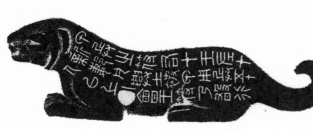
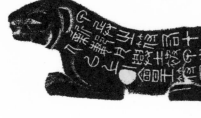

召圜器　戰國晚期

銘文七行　四四字

【釋文】

唯十又二月，初吉丁卯，召肇進事，旋走事皇辟君，休王自穀事（使）貧畢土方五十里，召弗敢譯（忘）王休異（翼），用乍（作）□宮旅彝。

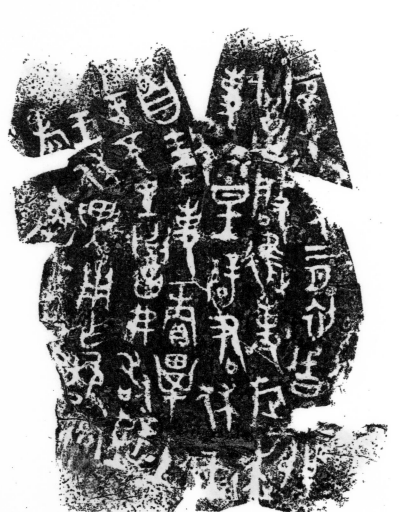

蚘作父辛器　戰國晚期

銘文四行　二一字（合文一）

【釋文】

唯八月甲申，公仲在宗周，易（賜）蚘貝五朋，用乍（作）父辛尊彝。　執。

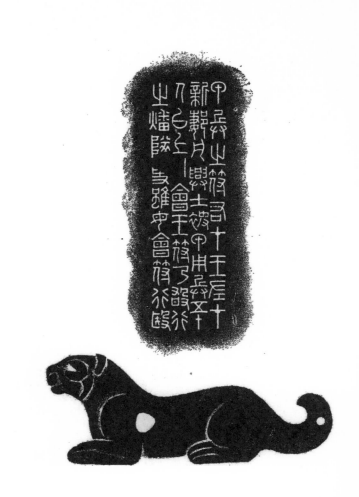

曾侯乙鈎形器　戰國中期

銘文一行　七字

【釋文】

曾侯乙詐（作）持甬（用）冬（終）。

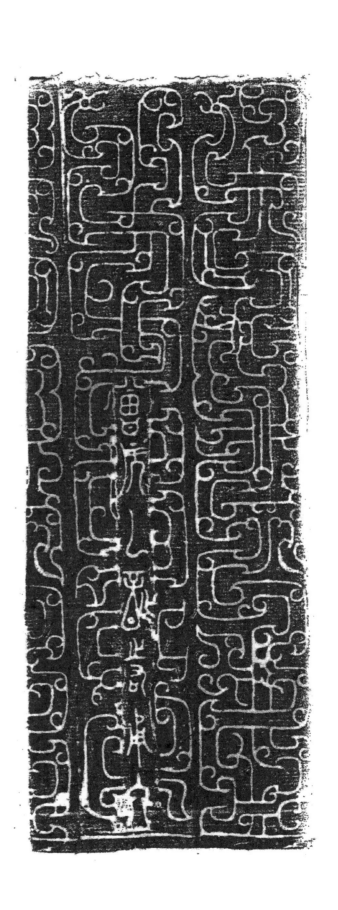

匽侯載器　戰國中期

銘文六行　三二字

【釋文】

郾（燕）侯載長畏天愛人，哉教

印，祇敬矯祀，休台馬

□皇母，□□□饋，□賓允

□□□焦金鼓，永台（以）馬母

□□司乘，安毋聿（肆）屠。

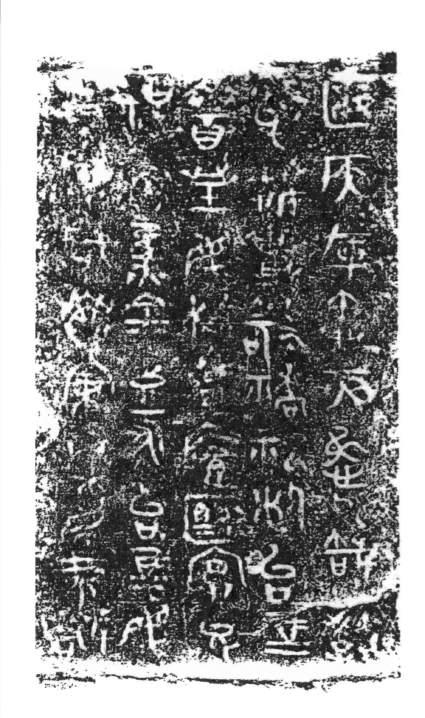

圖書在版編目（C—P）數據

金文書法集萃．十／張志鴻主編．——鄭州：河南美術出版社，2017.7
ISBN 978-7-5401-3994-0

Ⅰ．①金… Ⅱ．①張… Ⅲ．①金文－法書－中國－古代 Ⅳ．①J292.21

中國版本圖書館 CIP 數據核字（2017）第190243號

金文書法集萃 十

主　編　張志鴻

副主編　王劍芳

編　委　張志鴻　王劍芳　李　敏　周有鎖
　　　　韓志鴻　翟榮欣　李從眾　趙子興

扉頁題字　閻煒生
策劃編輯　白立獻
責任編輯　白立獻
文字編輯　張新俊
責任校對　吳高民
裝幀設計　李　敏　原小添　沈君瑋
出版發行　河南美術出版社
地　址　鄭州市經五路六十六號
郵政編碼　四五〇〇〇二
電　話　（〇三七一）六五七八八一五二
設計製作　長治市新翰視覺文化傳媒有限公司
印　刷　河南匠心印刷有限公司
開　本　八八九毫米×一一九四毫米　八開
印　張　六點五
字　數　十千字
印　數　三〇〇一—六〇〇〇
版　次　二〇一八年一月第一版
印　次　二〇一八年七月第二次印刷
書　號　ISBN 978-7-5401-3994-0
定　價　五十二圓